MOZART
The Man Behind the Music
真實的莫札特

30首樂曲＋書信＋漫畫讀懂他的一生傳奇

唐納凡・畢克斯萊
Donovan Bixley 文／圖

洪世民 翻譯

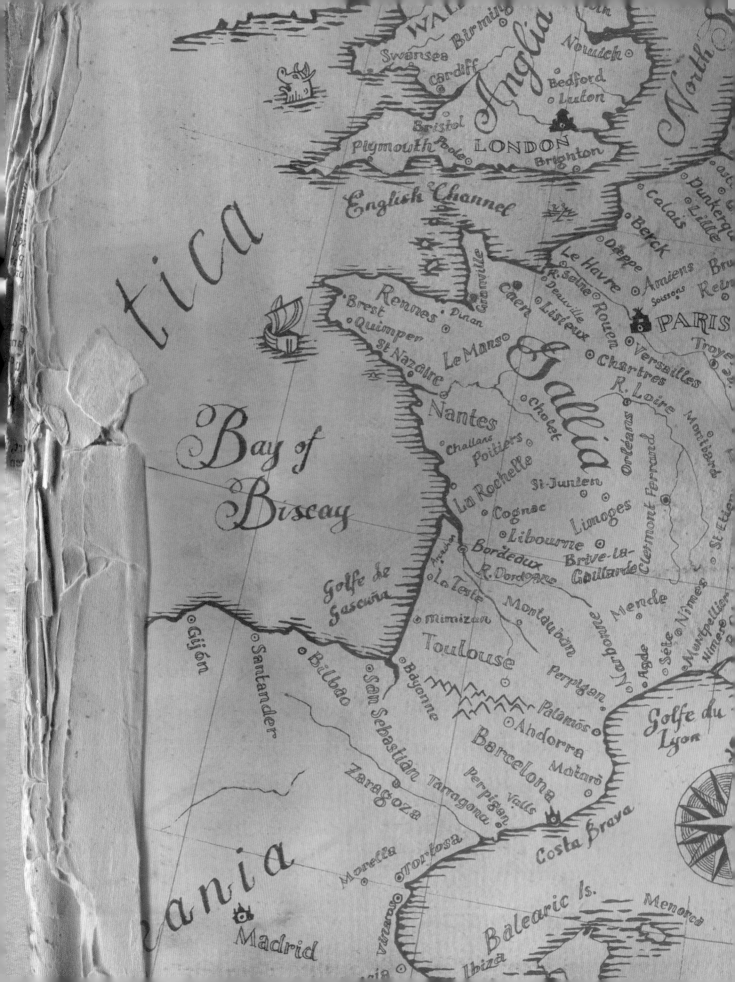

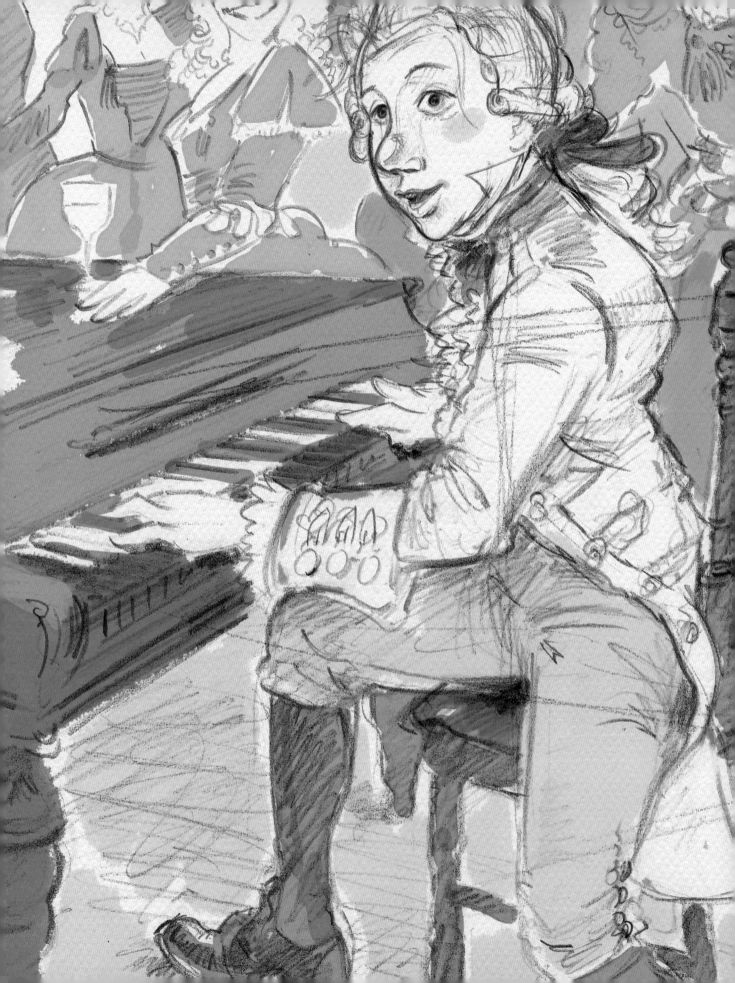

沃夫岡‧阿瑪迪斯‧莫札特
Wolfgang Amadeus Mozart

永遠和「音樂天才」連在一起的名字

他是名副其實的風雲人物，他的音樂已完全融入我們的文化之中，和童謠一般琅琅上口。如果你這輩子只聽過一首古典樂，那很可能是莫札特。他是柴可夫斯基的偶像，至今仍是世界各地的最愛，從咖啡館到好萊塢動作鉅片，到處都聽得到他的作品。但莫札特的音樂遺產和有關他的迷思，常掩蓋了他不可思議的人生，而他的天分，正是他不可思議的人生所塑造。

莫札特絕不只是典型的神童。他是他那個年代偉大的社會改革者之一，既寫了挑戰社會的歌劇，也成為破天荒的自由藝術工作者，在世界留下烙印。我們能夠知道這些，是因為莫札特的父親李奧波德保存了數百封從莫札特孩童時期到三十幾歲的家書。

莫札特的文法和拼字千奇百怪，也幾乎不用標點符號。本書引用的一些字句已經過刪改以易於閱讀，但仍保留莫札特原文的精神和意義。

莫札特的信件透露了他和當權者的摩擦，以及他如何從小戲法師逐步發展成史上最偉大的作曲家之一。但成功是一場無止境的奮鬥。那需要不厭不倦的工作，也需要不時和嫉妒的對手、貴族，甚至自己的家人對抗。

莫札特之所以如此鼓舞人心，是因為他即使身處逆境，仍保有不可思議的自信。他不屈不撓、精力充沛，一旦遭遇挫折，總會重整旗鼓、加倍努力。這種人格特質充分流露於莫札特的音樂之中，在他去世數百年後仍令我們深深感動。

這本書透過鑰匙孔一窺莫札特的世界。他不是獨自關在象牙塔裡的天才，而是經歷真實人生的真實人物：是厚臉皮的小弟、叛逆的兒子、癡情的少男，也是自大的藝術家、沮喪的自由工作者、驕傲的父親、溺愛的丈夫。

至於那些圍繞莫札特的傳說呢？他是真的怕死了小喇叭的聲音嗎？他真的和滿身是汗、體態臃腫的鋼琴弟子訂婚了嗎？他在貝多芬背後說了什麼？請繼續讀下去，深入發掘這個音樂背後的男人吧。

♪本書所列的音樂，都可以在Spotify「Faithfully Mozart」系列收聽。

我寫不出詩意的字句
因為我不是詩人，
我無法巧妙地布置話語來反映光和影
因為我不是畫家……
但我可以用樂音做到，
因為我是作曲家。

——沃夫岡·莫札特

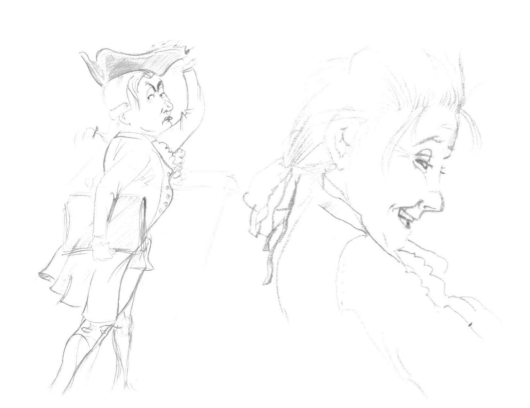

蒙上帝恩賜，
在薩爾斯堡誕生的奇蹟。

——李奧波德寫沃夫岡

小 沃夫岡在1756年1月27日出生於薩爾斯堡之際，一定是爸媽眼中的奇蹟。
李奧波德和安娜・瑪麗亞共生了七個孩子，全名約翰尼斯・克里梭托穆
斯・沃夫岡努斯・西奧菲勒斯・莫札特的他，才是第二個活下來的，但不用多久，
他也證明自己是廣大世界不同凡響的一號人物。當綽號「南妮兒」的姊姊瑪利亞・
安娜八歲開始學大鍵琴時，四歲大的沃夫岡也一起學，熱情洋溢地看她的教材自
修。但真正令父親李奧波德驚訝的是，不過一年後，小「沃夫兒」竟然自己譜曲了♪。
李奧波德知道他的兒子與眾不同，不久就向世界宣傳這個神蹟。

大家都大吃一驚，
特別是對這個男孩，
就我所聽到的，
每個人都說他的天分超乎想像。

——李奧波德‧莫札特

「天才」這個詞今天簡直到了濫用的地步，但沃夫岡能夠成為歷史上真正的天才，是許多因素共同促成，特別是他對音樂的熱愛。他姊姊說，要讓她的小弟在半夜前離開琴鍵是不可能的事，而他小時候是如此孜孜不倦，以至於七歲以後就不需要練習了。但光靠天分是不夠的。沃夫岡生對時代和地點也至關重要——當時，音樂是最流行的藝術形式，薩爾斯堡則是歐洲音樂重鎮。同樣重要的是，他們的父親（兼教師）能將一身絕學傾囊相授。李奧波德‧莫札特是小提琴手兼作曲家，在沃夫岡出生那年才出版一本探討小提琴技法的暢銷書。獨一無二的因素則是沃夫岡絕倫的身體能力。要能在學齡前就精通大鍵琴，他的精細動作技能與手眼協調想必十分出色。

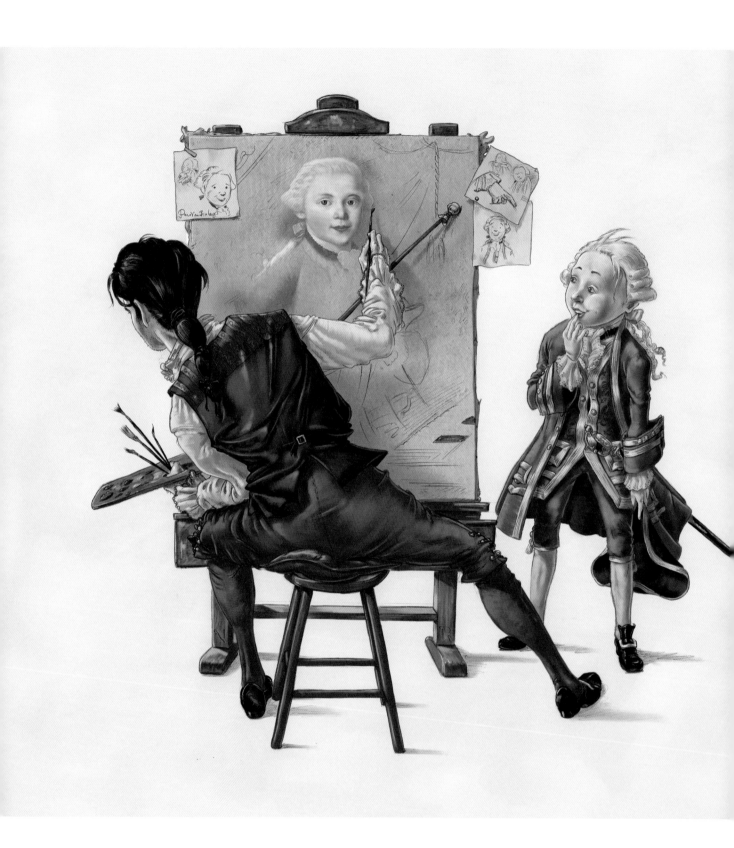

陛下如此和藹地接待我們……
沃夫兒跳到女皇膝上,
雙臂環抱她的頸子,
熱情地親吻她——說這就夠了。

——李奧波德・莫札特

音樂神童在莫札特的年代並不罕見,而標準程序是趁新鮮感消失前大撈一票。沃夫岡和南妮兒都是不凡的樂手,因此1762年,李奧波德帶著一家人巡迴演出,先赴慕尼黑,後往維也納:他們獲邀進皇宮表演。那時沃夫岡是活潑大方的六歲孩童,不管一家人走到哪裡都能交到朋友。進入維也納時,他們獲准免付關稅,只要沃夫岡拉小提琴給官員聽就好。在美泉宮,他向年輕的奧地利女大公——未來的法國瑪麗皇后——求婚。大批群眾到場觀賞兩位奇才表演音樂戲法——例如視奏,也就是當場演奏放到眼前的譜,還有彈奏被布蓋住的鍵盤。瑪麗亞・特蕾莎女皇送給沃夫岡和南妮兒一些華服當禮物,沾沾自喜的李奧波德也讓姊弟倆畫了畫像。

音樂界的朋友在莫札特家中進進出出。有天宮廷小喇叭手，也是這家人的朋友約翰‧沙特納來訪，令眾人大吃一驚地，七歲的沃夫岡拿起小提琴，完全沒有練習就跟大人合奏。沙特納回想到，一聽到音樂，沃夫岡的感官就再也容不下其他娛樂消遣，完全被音樂占據。但小沃夫兒一點也不喜歡小喇叭。多年後，每當提起「小喇叭手和他們的把戲」，他仍語帶輕蔑——也許是對父親和沙特納在他身上進行的卑劣試驗耿耿於懷。

如果有人敢在他面前
拿出小喇叭，那就像
拿一把裝了彈藥的手
槍指著他心臟。
他的父親希望幫他戒
除這種幼稚的恐懼，
要我不用在意，
儘管對他吹小喇叭。

——約翰‧安德里亞斯‧沙特納

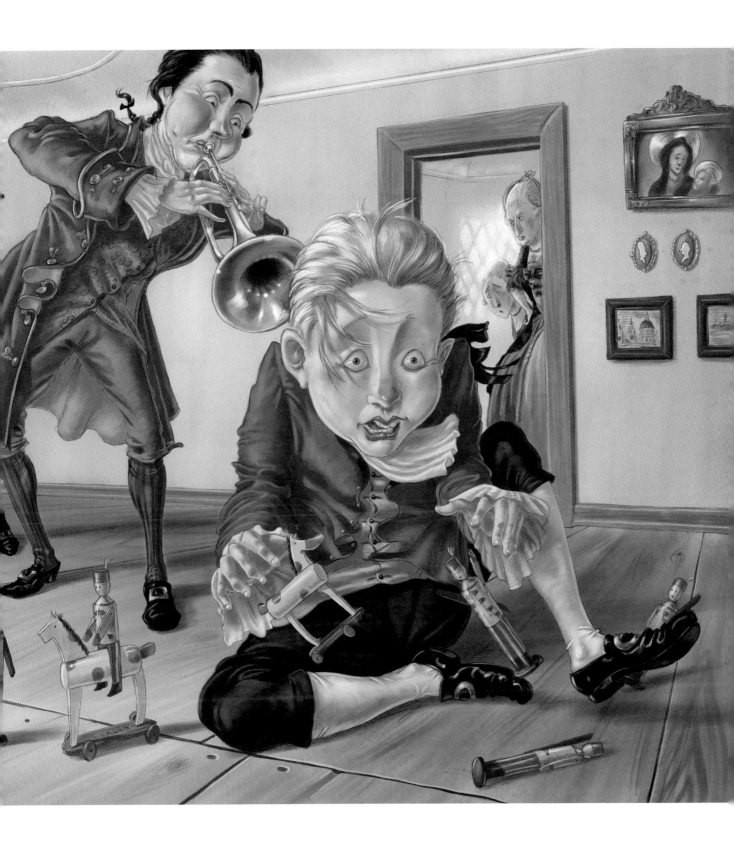

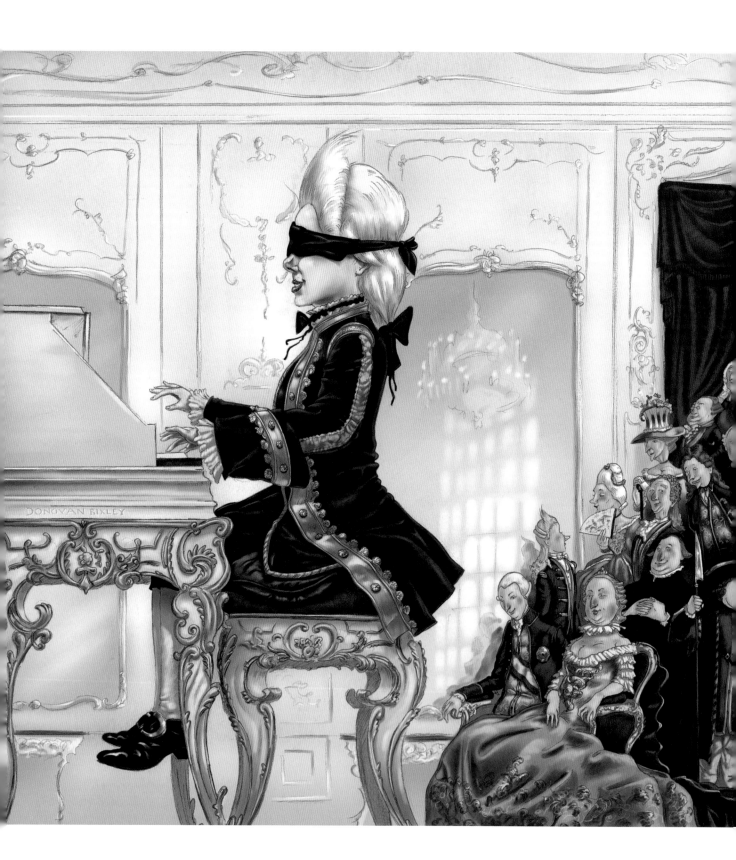

不出門旅行，
人永遠貧乏不堪。

——沃夫岡・莫札特

沃夫岡一生有三分之一時間在外奔走，而他的第一場冒險從1763年展開。在慕尼黑和維也納成功演出後，李奧波德帶一家人環遊歐洲，一去就是三年半。

這趟旅行不只帶給年輕的莫札特財務上的好處。除了和權貴密切接觸，向當代最傑出的作曲家、歌手、音樂家學習，對沃夫岡的發展更是至關重要。李奧波德寫道：「我們離開薩爾斯堡的時候，他知道的東西只有現在的一點點。」在倫敦，八歲的沃夫岡在和約翰・克里斯蒂安・巴哈（Johann Christian Bach）演出後靈思泉湧，寫下第一首交響樂——甚至打算譜寫歌劇！

環遊歐洲那幾年，李奧波德全部心力都放在沃夫岡身上，幾乎忽略了他的女兒。也許純粹是商業考量。就他的年紀而言，沃夫岡個子非常嬌小，李奧波德也常謊報沃夫岡的年齡，讓他可以更長久的吸引更多觀眾。這種行為惹怒了貴族。在倫敦，有一次貴族已經付了高價要看沃夫岡演出，他卻只安排寒酸的小酒館表演。莫札特一家貪婪成性的消息很快傳遍歐洲貴族階層。不幸的是，這對沃夫岡產生一輩子的影響，讓他日後難以在宮廷謀職。

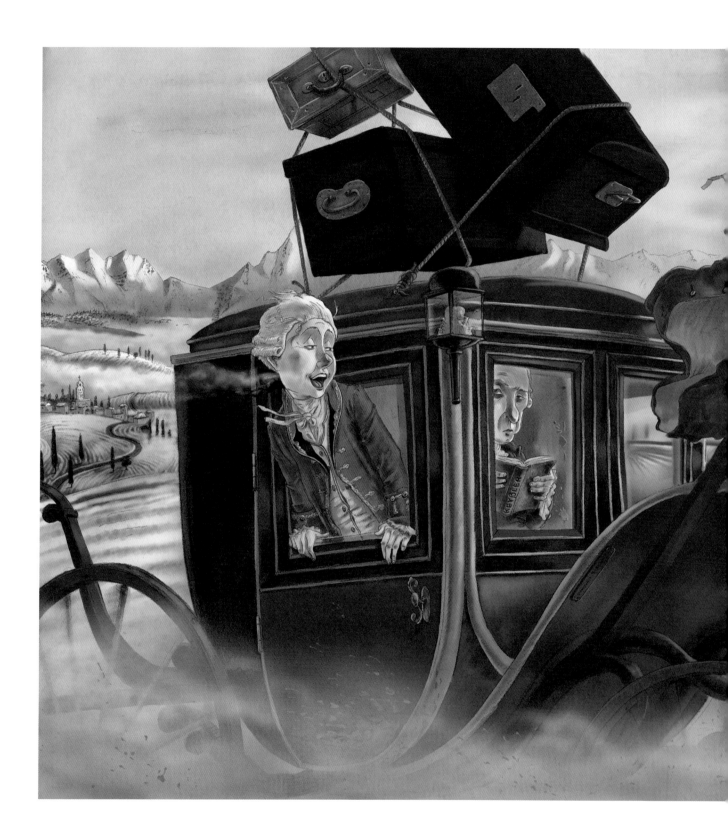

16

十三歲時，沃夫岡必須甩掉「神童」的標籤，備嘗艱辛地轉型為專業作曲家。為完成他的音樂教育，他和父親前往義大利，但這一趟旅程，他的姊姊必須和母親留在家裡。到十八歲時，南妮兒已不再被視為音樂奇才。

沃夫岡留存至今的早期信件透露這位年輕天才是典型的青少年，喜歡馬車疾馳，也老是昏昏欲睡。

這趟旅行我快活極了，因為我們的馬車坐起來好舒服，也因為我們的車伕人很好，只要路況給他一丁點機會，就會盡可能飛快奔馳。

——沃夫岡·莫札特

沃夫岡青少年時期從義大利寫的信充滿自嘲的笑話和多種語言的雙關語。他自稱「傻瓜」、「呆子」、「笨蛋」、「低能」、「無腦」。但年輕的沃夫岡一點也不笨，他已經從父親和薩爾斯堡的宮廷樂師那裡學會義大利語（音樂的語言），後來也會說流利的法語和拉丁語，還略懂英語。

這趟旅行的目的是完成沃夫岡要當作曲家的音樂教育，而義大利是歐洲音樂的發源地。在這裡，沃夫岡第一次把他的中間名西奧菲勒斯換成義大利名字「阿瑪迪歐」，意思是「受上帝鍾愛」。後來他常用法文名字「阿瑪德」，但很少用眾所皆知的「阿瑪迪斯」（來自拉丁文）。在他留存至今的信件中，阿瑪迪斯只出現寥寥數次。

我還是……以前那個活寶。
日耳曼尼亞的沃夫岡、
義大利的阿瑪迪歐·迪·莫札提尼。

——沃夫岡

沃夫岡不斷吸收義大利音樂，特別是歌劇。他身邊圍繞著最知名的歌手和作曲家，也見了義大利最有權勢的統治者。除了對音樂真摯的熱愛，沃夫岡很早就展現善於觀察人的本事——要成為歌劇作曲家，這是十分理想的特質。實際上，他信中提到的人物，都彷彿直接從喜歌劇的舞台走出來似的，有飽食終日腦滿腸肥的教士，和愛發牢騷唱歌不張嘴的女主角。在維洛納，一段在歌劇中演出的芭蕾舞真的戳中了沃夫岡的笑穴。

歌劇裡有位搞笑的舞者：
他每一次跳躍，都會放一聲屁。

——沃夫岡

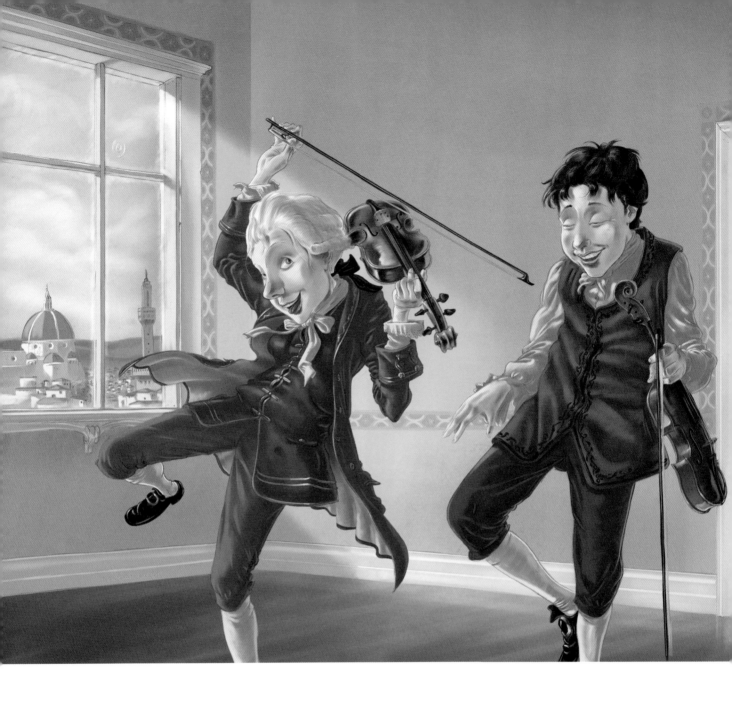

在佛羅倫斯，沃夫岡遇到志趣相投的夥伴，小提琴手湯瑪斯·林利（Thomas Linley）——「年輕的英國人……琴拉得優美極了。」李奧波德在家書中寫道。這兩位少年奇才都十四歲，以超越對方的小提琴造詣為樂。林利師承知名小提琴家皮耶特羅·納爾迪尼（Pietro Nardini），後來被喻為「英國的莫札特」。沃夫岡後來說林利是真正的天才，「本該給音樂世界大增光彩」。不幸地，他沒有，因為林利二十二歲就在一起划船意外溺斃。

兩個男孩輪流拉了一整晚，
不時相互擁抱。

——李奧波德·莫札特

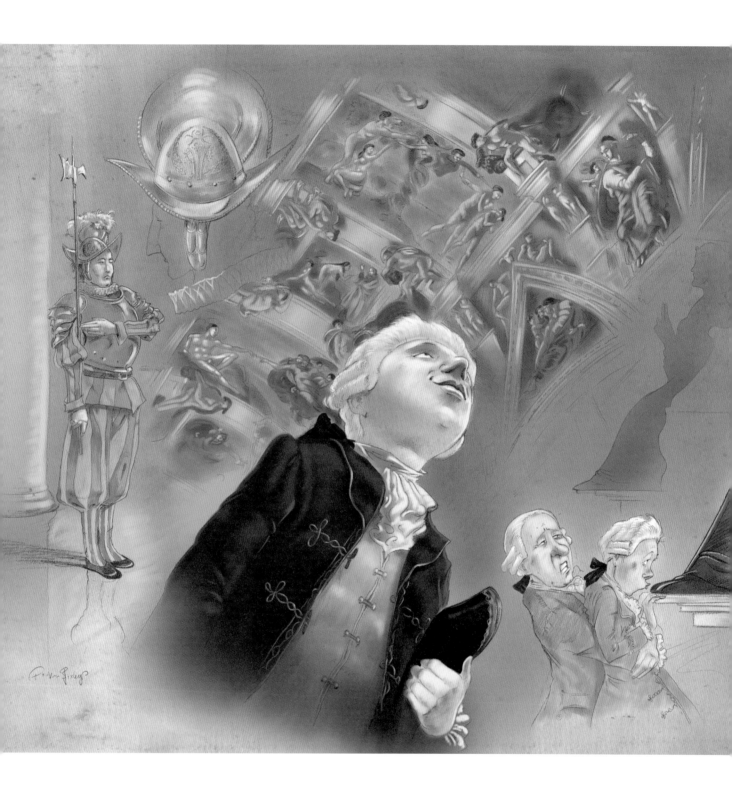

1770年4月時，沃夫岡和李奧波德已經穿越義大利來到羅馬。在梵蒂岡，父子倆被誤認為德國王子和家教老師——令沃夫岡喜出望外。在西斯汀小堂米開朗基羅華麗的穹頂畫底下，他們聽到葛列格里奧·阿賴格里（Gregorio Allegri）的《求主垂憐》（*Miserere*）。這首聖樂嚴禁外傳，抄寫者必逐出教會。沃夫岡回到寄宿處，憑記憶把整首曲子寫下來——只聽了一遍！李奧波德大肆吹捧這個傳奇般的成就，但沃夫岡僅拿必須跟父親同睡一張床開玩笑，並揶揄梵蒂岡之行，特別是信徒和觀光客都要親吻聖彼得雕像的腳。

我有榮幸親吻聖彼得的腳……
而因為我不幸生得嬌小，
我，還是那個無腦的
沃夫岡·莫札特，
得被舉起來才親得到。

——沃夫岡

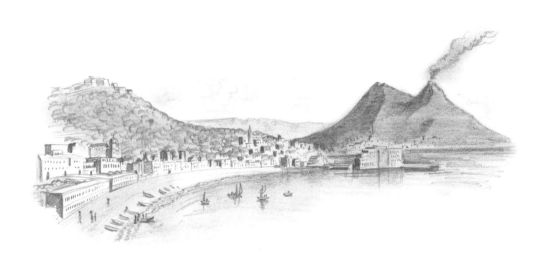

沃夫岡和李奧波德繼續上路，來到那不勒斯。兩人去維蘇威火山觀光，而沃夫岡寫道：火山「今天真的有冒煙呢」。終其一生，沃夫岡對人感興趣得多，很少描述周遭環境。幽默是他關注的重點，而在那不勒斯歌劇院看到國王，給了沃夫岡很好的題材。

國王是個粗野的那不勒斯人，在歌劇院裡，他一直站在一張小凳子上，以便看來比皇后高一點。

——沃夫岡

我有幸成為您謙卑的僕人，
莫札特騎士。

——沃夫岡

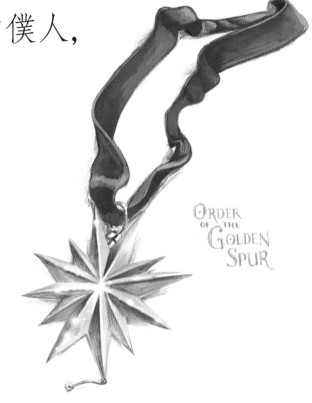

ORDER OF THE GOLDEN SPUR

回到羅馬，教宗克勉十四世便授予沃夫岡「金馬刺勳章」。他獲贈一支有紅色飾帶的金色十字，還有一把劍和馬刺。現在，十四歲的沃夫岡是騎士了，他可以自稱「騎士」，也可以公開佩劍了。

更多榮譽在波隆那等著他，沃夫岡成為波隆那愛樂學院最年輕的作曲家會員。沃夫岡被關在一個房間裡進行譜曲考試，而他只花了許多年長作曲家一半的時間就完成了。不過，可能有人在考前洩題給沃夫岡看過。但這位年輕大師很快就得到真正驗證技藝的機會——他被委託為米蘭歌劇院譜寫一部完整的歌劇。

沃夫岡在旅途上已迅速寫出四首義大利交響樂，但現在這名青少年可是受託為米蘭寫歌劇。《皇帝的慈悲》（*Mithridates, King of Pontus*）‧在1770年節禮日首演，由沃夫岡親自彈奏大鍵琴。他穿著帶藍色鑲邊的紅外套，是特別為開演量身訂製的，而當熱愛音樂的米蘭民眾喚他「愛樂騎士閣下」——彰顯他在羅馬及波隆那獲得的莫大殊榮——他好不興奮。莫札特一家獲得450古爾登，相當於在薩爾斯堡一年的薪水，首演大獲成功，而父子倆大快朵頤沃夫岡最愛的餃子和酸菜來慶祝。這浩大的工程不到兩個月就寫完了！一路走來，沃夫岡和父親一直如履薄冰。他們遇到許多嫉妒的樂團成員和女主角從中阻撓，一直想給這位年輕大師捅漏子，使沃夫岡精疲力盡。

我昏昏欲睡，而父親剛剛說：
「那就別寫了」……沃夫岡‧莫札
特，他的手指累了，累了，累了，
累了，寫曲子寫累了。

——沃夫岡

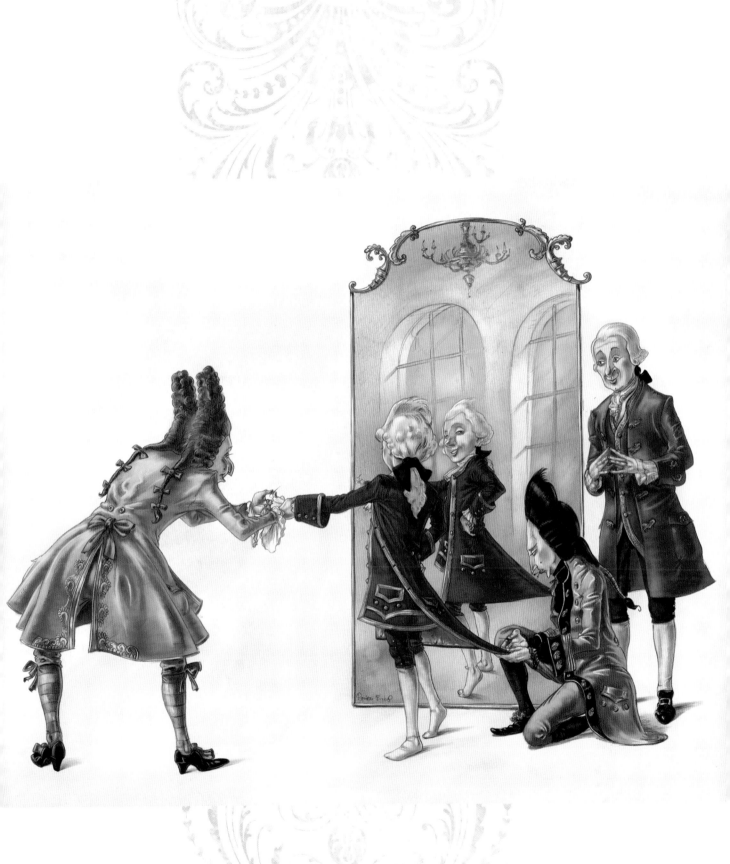

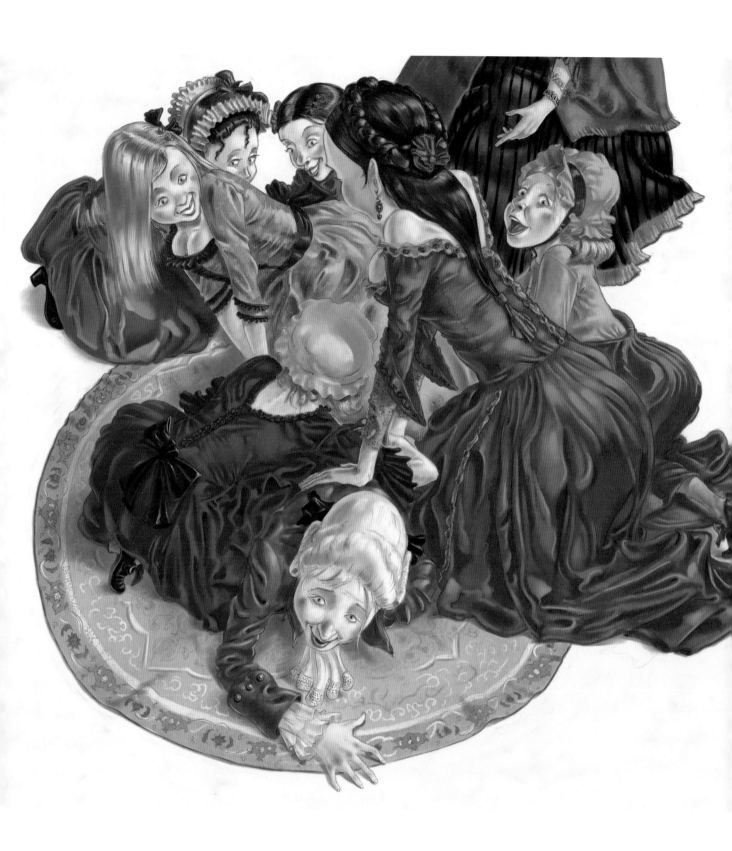

沃夫岡在1711年1月滿十五歲。現在他跟父親已經離開薩爾斯堡一年多了。打道回府途中，他們在威尼斯停留，接受一個現居此地的薩爾斯堡人家招待。他們的時光在乘船漫遊大運河和進貴族豪邸表演之中度過。沃夫岡被威尼斯迷住了，事實上他猶如置身天堂，成天被東道主的六個女兒追著跑：她們都要幫他「治療」。

「治療」……
是讓你的屁股砰的一聲摔在地上，
讓你變成真正的威尼斯人……
那些女人聯手攻擊我。

——沃夫岡

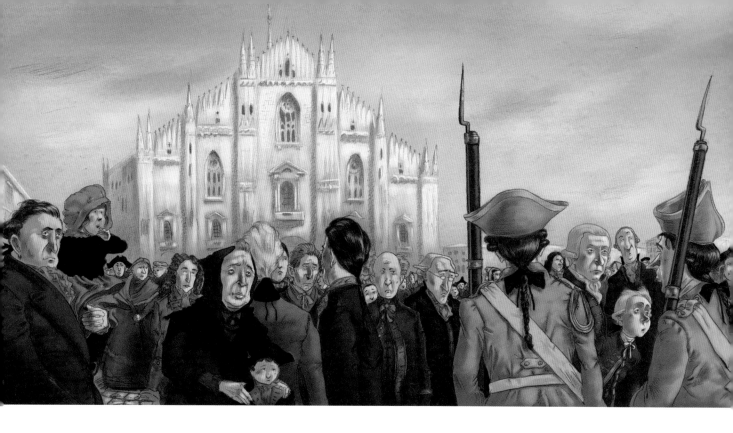

李奧波德和沃夫岡還沒回到薩爾斯堡，就接獲一項新的委託案——為斐迪南大公（Archduke Ferdinand）預定在1771年10月於米蘭舉行的婚禮寫歌劇。所以，和母親及南妮兒相聚不到幾個月後，大師和父親又踏上往義大利的路。

沃夫岡滿腦子都是譜寫歌劇的嚴肅任務。他們的住處擠滿管弦樂團的團員，而所有從公寓飄出來的聲音都成了沃夫岡的靈感。「作曲真的很好玩。」他在給姊姊的信中這麼寫。他不時覺得疲倦，幾乎沒有時間做平常的幽默觀察。幾年遊歷下來，他已經變成相當老練的旅人了。

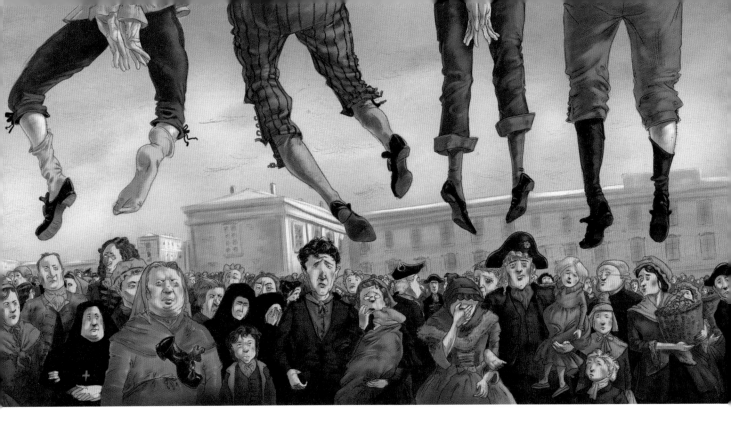

我在主教座堂廣場看到
四個人被吊死。
他們絞死人的方式跟里昂一樣。

——沃夫岡

沃夫岡和父親在1772年底又去了一趟米蘭。沃夫岡的歌劇《路西奧‧錫拉》（*Lucio Silla*）令人耳目一新，也獲得驚人的成功。就在這時，沃夫岡寫下代表作之一的〈喜悅歡騰〉（Exsultate, jubilate）♪。在義大利旅行期間，父子倆一直希望沃夫岡能在宮廷謀得全職工作。李奧波德相信他們一定找得到。他們先前已試過多次未果，但現在沃夫岡不再是孩子了，他是貨真價實、備受歡迎且經驗豐富的大師──情況一定有所改變吧？要是莫札特父子知道貴族對他們真正的看法，他們恐怕會驚駭不已。當十七歲的斐迪南大公問母親他是否該聘用莫札特父子時，女皇回以嚴厲的忠告……

你要我聘那個薩爾斯堡小子
為你任事，我不知道你需要作曲家……
我說這些是要阻止你背負無用之人
的重擔，給他們頭銜……
他們就像乞丐般環遊世界。

──瑪麗亞‧特蕾莎女皇

　　二次義大利之行讓莫札特一家寬裕不少。1773年9月，一家人搬出沃夫岡出生的地方，位於薩爾斯堡舊鎮區中心的小房子，搬到河流對岸曾是舞蹈室的寬敞新家。同年稍早，沃夫岡和李奧波德又去維也納找了一次工作，渾然不知貴族對他們的輕蔑。「女皇很親切，」李奧波德這麼說，「但就是親切而已。」不過這次旅行不算完全白走，沃夫岡原已精通義大利抒情音樂，而他在維也納聽到約瑟夫·海頓氣勢磅礡的音樂。回到家，沃夫岡立刻寫出他早期最偉大的代表作之一：他的「小」G小調交響曲♪。

遊歷歐洲大城多年後回到薩爾斯堡定居，對沃夫岡是重大的挫敗。雪上加霜的是，家鄉的情況已然改變——薩爾斯堡有了新領主，柯羅雷多親王大主教（Prince-Archbishop Colloredo）。沃夫岡原已獲聘在宮廷管弦樂團擔任終身有給職，但不同於前任領主對莫札特一家的來來去去不以為意，柯羅雷多一心想讓他們安分。而柯羅雷多的「安分」不是要讓藝術大師自由發揮，而是聽令行事。從現在開始，李奧波德得卑躬屈膝、搖尾乞憐。沃夫岡的自尊已經在義大利養大，而現年十七歲的他，看到自己的希望與夢想逐漸溜走。他開始怨恨小家鄉的狹隘，怨恨新的柯羅雷多大主教。不久，這兩位固執人物便起了激烈衝突。

我在薩爾斯堡一點希望也沒有，
最好另謀出路。

——沃夫岡

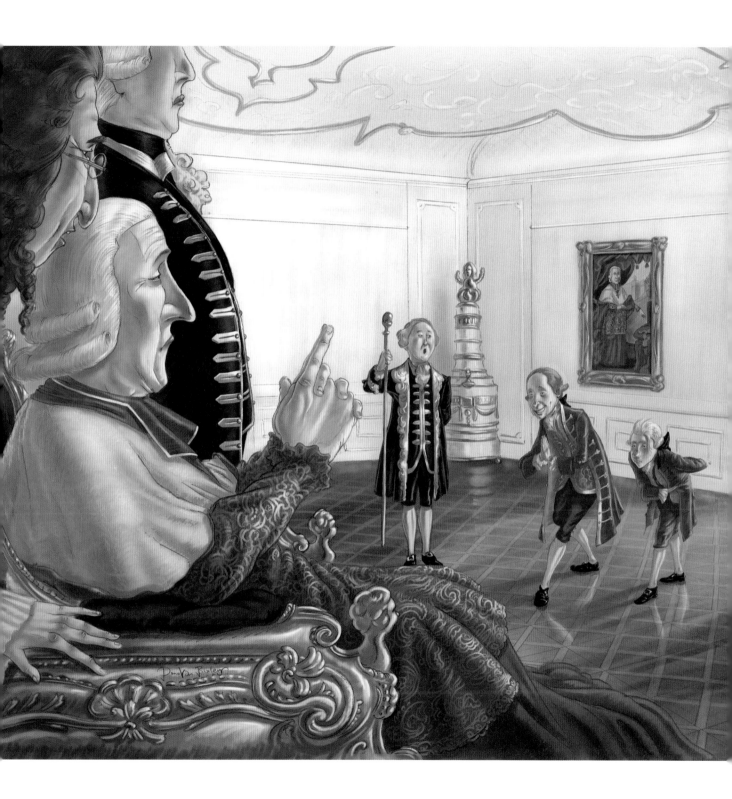

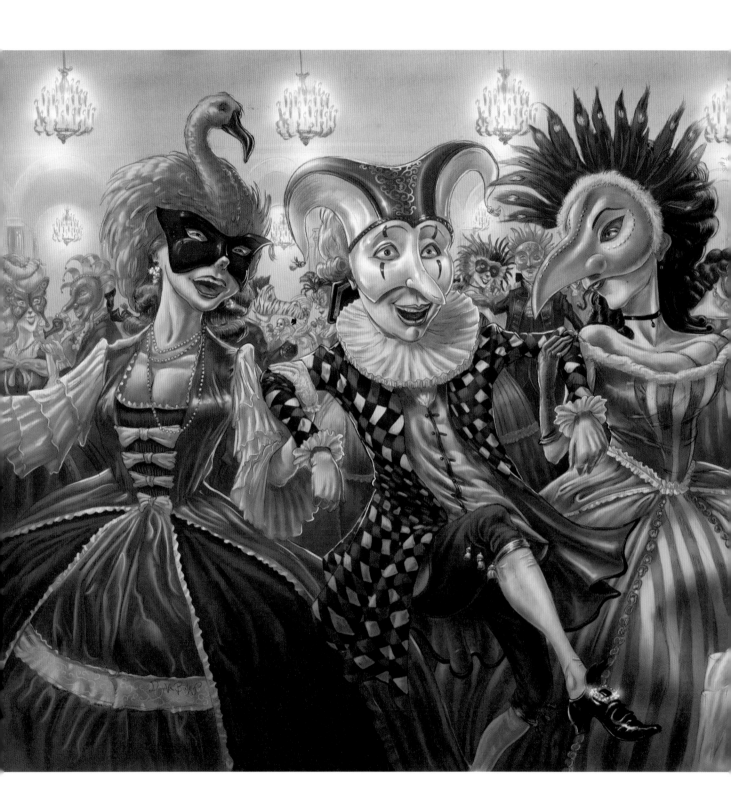

我的歌劇昨天演出⋯⋯
劇院爆滿，很多人被拒於門外⋯⋯
離開薩爾斯堡透透氣的感覺真好。

——沃夫岡

沃夫岡在薩爾斯堡虛耗了兩年才有機會呼吸到新鮮空氣。他受委託寫了一部喜歌劇——這一次是為慕尼黑歌劇院而作。《裝瘋作傻》（*La Finta Giardiniera*）在1775年1月13日首演。這部戲成績普普通通，但沃夫岡在慕尼黑覺得神清氣爽，特別是和「這裡所有漂亮姑娘」慶祝嘉年華會。那只是大主教給的短暫放風，不久沃夫岡又回到薩爾斯堡，一待又是兩年。他仍滿腦子歌劇的構想，也創作了一首創新的小提琴協奏曲：獨奏者拉著不同於主樂團的主旋律進場，類似歌劇女主角唱著自己的曲子出現。

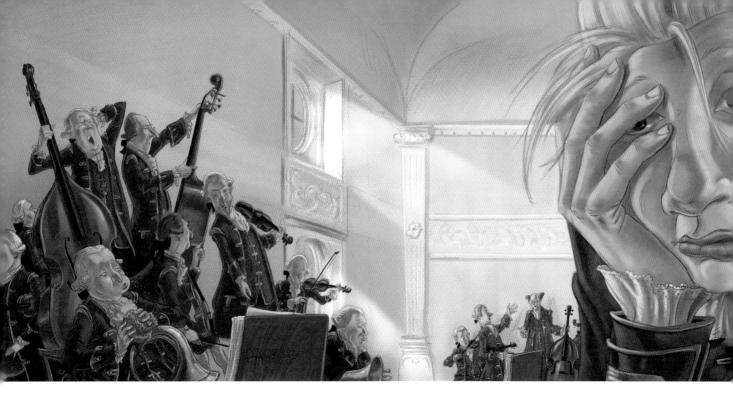

我厭惡薩爾斯堡主要是因為宮廷樂團
拙劣、懶散、無精打采。沒有哪個
自尊自重的人受得了這樣的樂手。

——沃夫岡

沃夫岡是嚴肅的作曲家，而他會對宮廷風琴手、演奏時常喝得醉醺醺的米歇爾‧海頓（約瑟夫之弟）發牢騷。儘管如此，沃夫岡仍繼續創作具挑戰性的作品。他為1777年的新年作了〈第八號小夜曲〉♪：一首需要四支管弦樂團的四聲道華麗之作。這首曲子旨在營造歡快的回音效果……如果沃夫岡有辦法讓那些懶散樂手認真敬業的話。

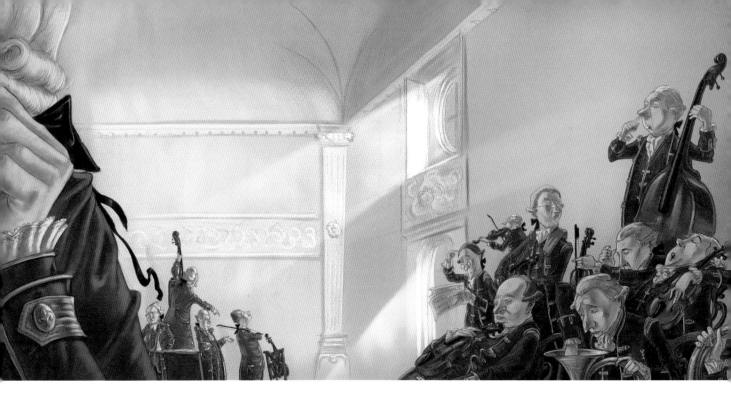

我允許父子另謀出路。

——柯羅雷多

莫札特父子與領主柯羅雷多親王大主教劍拔弩張了好幾年，沃夫岡終於受夠了。1777年8月，他請大主教准許他到較富裕的宮廷謀職——希望是德國南部，到時其他家人可以跟他會合。柯羅雷多回了一封信，聽起來像要同時解雇父子倆。所以……始終謹慎的李奧波德決定留任，沃夫岡則準備啟程另謀高就。

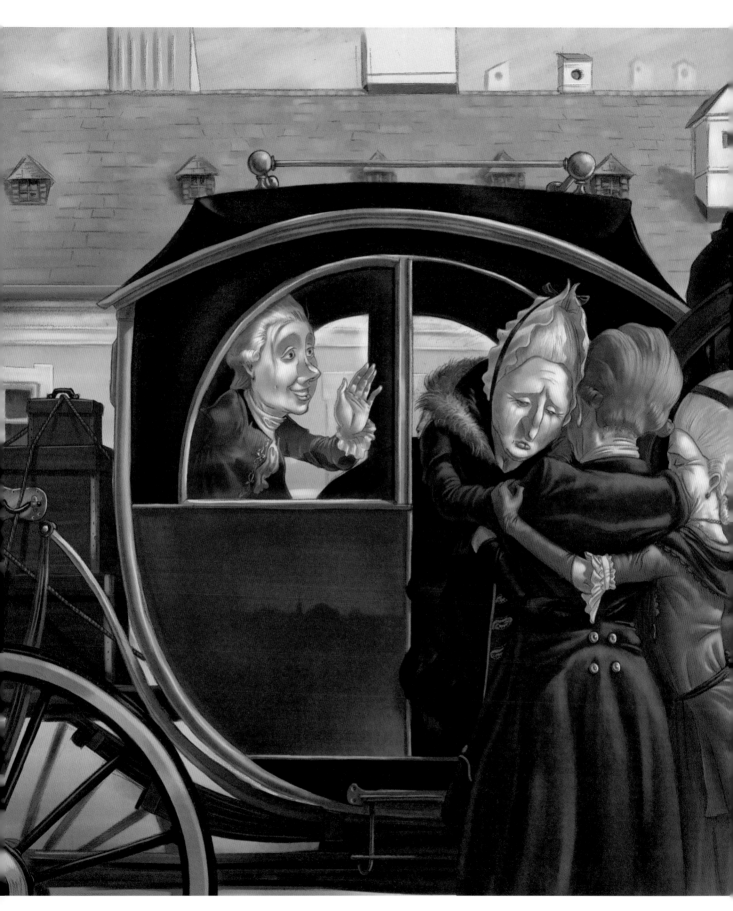

於是沃夫岡就此展開他漫長、艱辛、追求獨立的旅程。這一次換父親和南妮兒待在家裡，母親跟沃夫岡坐上新馬車出發。二十一歲的莫札特覺得自己「身輕如燕」，終於脫離大主教的掌控──現在他是王子了。父親仍大權在握，從家中掌控一切，而沃夫岡急欲證明自己也可以勝任。1777年9月23日，母子倆在邁向更美好未來的路上停下來過第一夜。沃夫岡試圖一本正經、扛起責任──但那維持不久。

現在我是第二個爸爸了。
我要處理一切……
我在這裡跟王子一樣。

──沃夫岡

李奧波德一直是沃夫岡忠實的旅伴，每一件事都安排得一絲不苟，並向他鉅細靡遺地說明。反觀母親，則跟兒子一樣有淘氣的幽默感。她在一封信中叫李奧波德「保持身心健康／親親自己的屁股」——還有許多粗俗的打油詩。我們不難想像，安娜・瑪麗亞和沃夫岡第一站停留慕尼黑巴伐利亞選侯國的宮廷時有多雀躍。母子倆滿懷希望，而沃夫岡直接的書寫風格更反映了他快活的心情——彷彿我們跟他待在同一個房間似的。

我寫不到十個字就聽到一陣聲響⋯⋯
有東西燒起來的味道。
然後媽媽跟我說：是你放屁對吧？

——沃夫岡

慕尼黑……義大利、法國、德國、英國
和西班牙最優秀的作曲家都在這裡。
我願意跟其中任何人一較高下。

——沃夫岡

沃夫岡從來不缺自信，資歷更是洋洋灑灑。而當慕尼黑宮廷的弄臣竭盡所能不讓他見到選帝侯，他的自信與資歷只招來更深的挫折。沃夫岡好不容易掙脫薩爾斯堡的主人，一派天真，不知道鄰國的宮廷都不會給他一官半職。他跟薩爾斯堡勢力強大的柯羅雷多親王大主教不和，貴族絕不可能站在他那邊。不久，沃夫岡和母親就被攆走了。

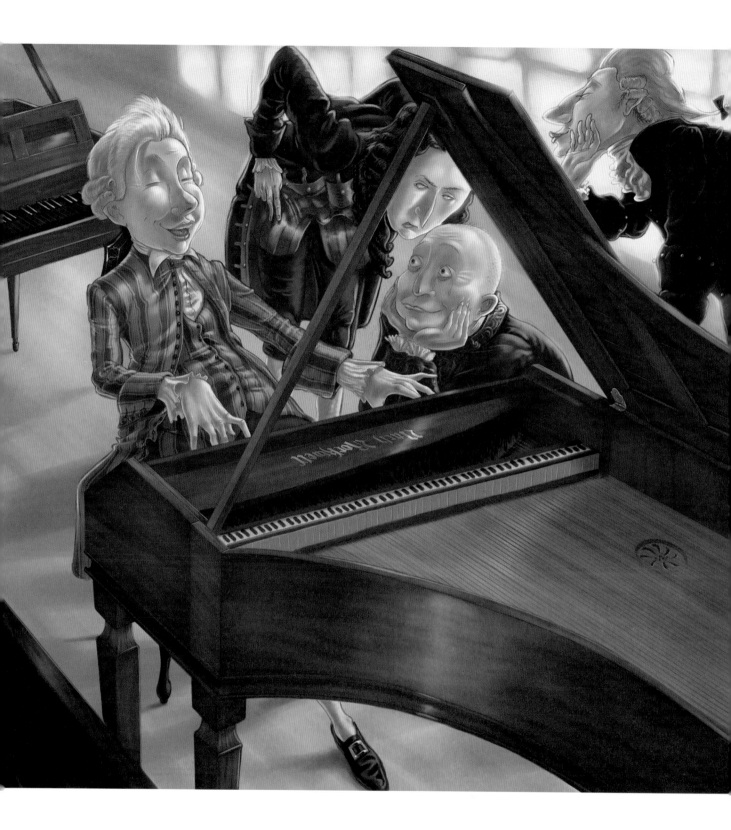

在慕尼黑遭到冷眼相待之後，沃夫岡和母親前往奧格斯堡，那是李奧波德在巴伐利亞的故鄉。地方行政官的兒子和他粗俗的姊夫帶沃夫岡四處逛，包括拜訪知名鋼琴製造師約翰・史坦因（Johann Stein）。那一年稍早，史坦因發明了世上第一台有釋放動作的音槌、可用膝蓋操作延長音的強弱音鋼琴——現代鋼琴的前身，後來沃夫岡自己也做了一台。當時沃夫岡心情不錯，想開開玩笑、隱瞞身分給史坦因驚喜。他拿給糊塗的史坦因一封引薦信，然後跳上最近的樂器，讓演奏透露他的身分。

史坦因搖搖頭，終於開口：
「我可能有這個榮幸，
親眼見到莫札特先生嗎？」
「噢，不是，」
我回答：「我名叫特拉佐姆。」

——沃夫岡

我比較喜歡史坦因的鍵盤樂器……
他的樂器與眾不同的地方
在於建有擒縱機制……
沒有擒縱裝置，就不可能彈出
強音而不鏗鏘震動。

——沃夫岡

沃夫岡喜歡彈史坦因的鍵盤樂器，而他在奧格斯堡辦了一場演奏會，彈了他早期寫的幾首奏鳴曲。他也為我們比較了這種全新的樂器和鏗鏘作響、震動不止的舊式大鍵琴。沃夫岡的敘述讓你彷彿就坐到他的身邊聽他彈琴，也讓我們一睹他在派對上耍了哪些花招。有趣的是，沃夫岡用了非常幼稚、非音樂專業的語言。雖然是史上最偉大的音樂天才，他卻看不起高高在上的音樂行話。他認為音樂是活生生的東西，是會在房間裡手舞足蹈、溜達一會兒的東西。

我請他給我一段旋律⋯⋯
我帶那段旋律去散個步，
途中——旋律是G小調——
我把它改成大調⋯⋯然後再彈一遍，
但這一遍不按常規。

——沃夫岡

父親熱切期盼沃夫岡能在奧格斯堡造成轟動。他堅持沃夫岡要戴著金馬刺的勳章，畢竟那是真正的榮譽，並授予沃夫岡自稱騎士和佩劍的權力。那不是沃夫岡渴望獲得的身分，但他還是聽爸爸的話，跟地方官的「紈褲子弟」和朋友進城裡玩。不幸的是，勳章上的星環十字帶來反效果。沃夫岡在寫回家給父親的信中提到他們的嘲弄。被羞辱一整晚後，沃夫岡抓著他的劍和帽子，怒氣沖沖地說：「我贏得所有可能贏得的勳章，比你們變得像我這樣來得容易，就算你們死了兩次、復生兩次，也不可能變得像我這樣。」

他們不停嘲弄我：
「喂，我說時髦的紳士，
金馬刺爵士啊……那要多少錢啊？
……需要許可才能佩戴嗎？……
我們都寫封信去要我們的十字吧。」

——沃夫岡

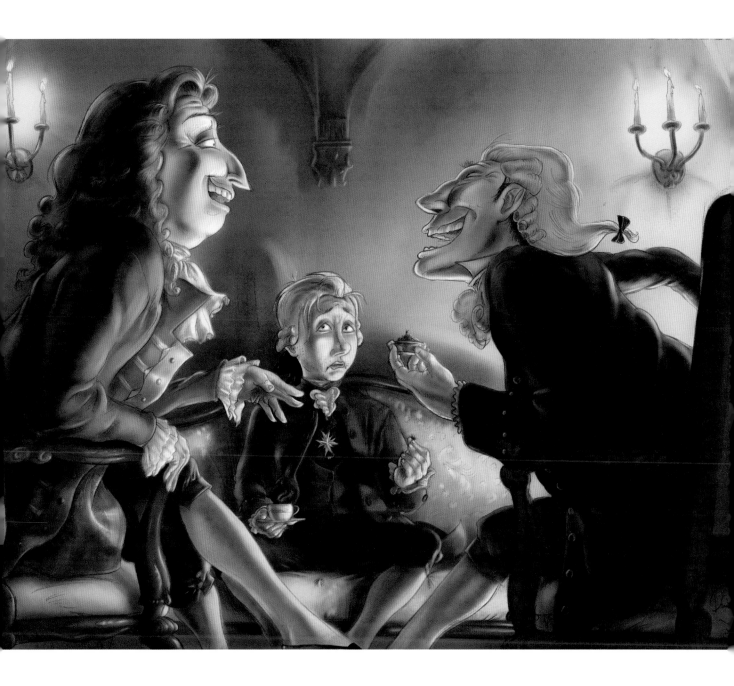

沃夫岡和母親失望透頂地離開奧格斯堡，於1777年10月30日抵達曼海姆。儘管在慕尼黑和奧格斯堡遭遇挫敗，沃夫岡傲氣、自信不減。首先，這座城市擁有全歐洲最好的管弦樂團。沃夫岡拋棄了只當樂手的微小期望，他要成為大音樂家，因此立刻著手爭取最高階的樂團指揮工作——相當於宮廷的音樂總監。

我是作曲家，生來就是要
當樂團指揮的。我不該
也不會埋沒上帝恩賜予我、
如此豐饒的作曲天賦。

——沃夫岡

這位年輕天才一入宮廷，許多樂手便如臨大敵，亟欲捍衛自己辛苦贏來的地位。沃夫岡老是口無遮攔惹毛他人，對情況更是毫無幫助。他特別愛嘲弄的對象是曼海姆管弦樂團的副指揮喬治・約瑟夫・沃格勒（Georg Joseph Vogler）。「沃格勒是個笨蛋，」沃夫岡這樣跟父親說──以為自己光憑才華就可輕易奪走沃格勒的工作。毫無意外地，沃格勒在幕後運作，確保沃夫岡無法取得任何職務。

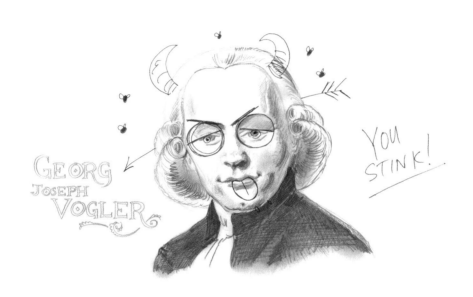

簡單說，我聽到一個
不算糟糕的點子──
當然那不會不算糟糕太久。
那很快就會變得糟糕透頂。

──沃夫岡聽到沃格勒的音樂時這麼說

演出的酬勞對莫札特一家向來是個問題。「旅行就是需要現金，」沃夫岡從曼海姆寫信說。隨著他為選帝侯殿下辦了兩場音樂會，事情似乎有好的開始。現在，年已二十一，沃夫岡想被認同為嚴肅的作曲家，要求合理的薪水，而不是他小時候拿到的小飾品和鼻菸盒。但人們的積習難除。「我現在擁有五支錶呢，」沃夫岡語帶諷刺地寫道。

不出我所料。沒有錢，但有一支精美的金錶⋯⋯我認真考慮在長褲上面多縫幾個錶袋，這樣一來，下次當我拜會某個偉大的領主，他就不會想再送我一支了。

——沃夫岡

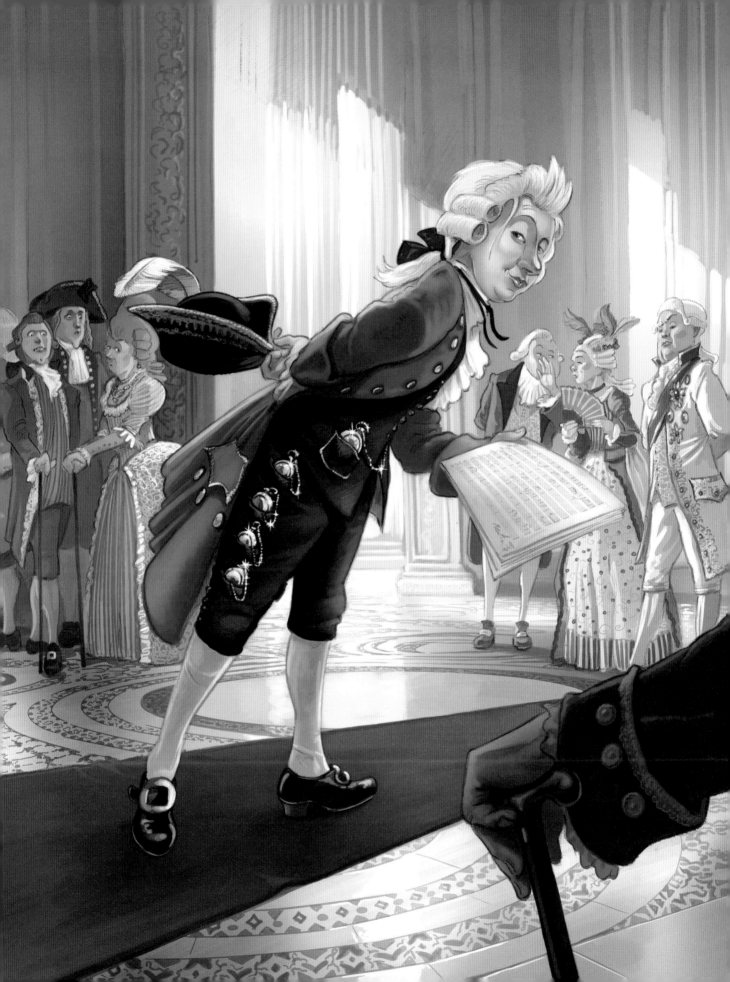

我，約翰尼斯·克里梭托穆斯·
沃夫岡努斯·西奧菲勒斯·莫札特，
承認沒有在午夜十二點前回家⋯⋯
我寫了一些粗魯的詩歌，
像是糞便、拉屎、舔屁股之類的⋯⋯
我也必須承認我完全樂在其中。

——沃夫岡

沃夫岡和曼海姆宮廷樂團活力十足的一幫人建立了堅定的友誼。在此我們瞥見一個好交際的傢伙，喜歡在派對上演出，也有編造淫穢詩歌的天賦。如他在上面這段寫給父親的假告解中所表明，他非常享受這份新獲得的自由。但父親可不怎麼開心，追問沃夫岡多久去告解一次，並對兒子新長出來的鬍碴評論了一番。但沃夫岡正過著美好時光。事實上，他才剛開始而已。他即將透露一件讓李奧波德大驚失色的消息。

沃夫岡的鬍子會被剪掉、
燒掉，還是剃掉呢？

——李奧波德・莫札特

我心意已決，
要繼續過我剛開始的罪惡人生……
因為戲總得演下去。

——沃夫岡

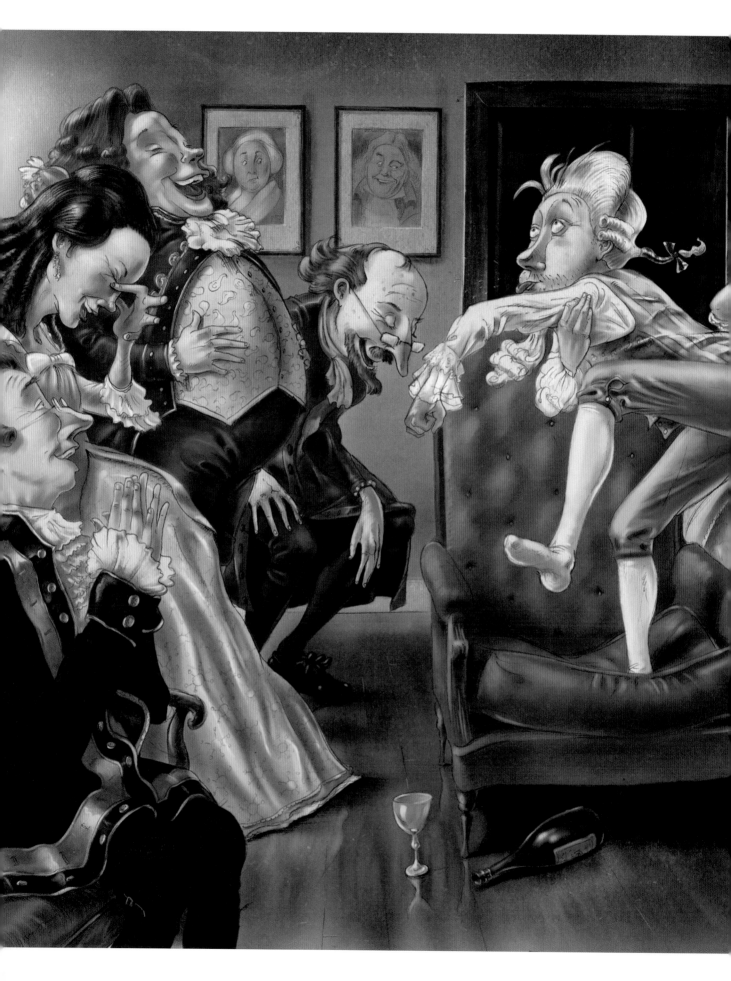

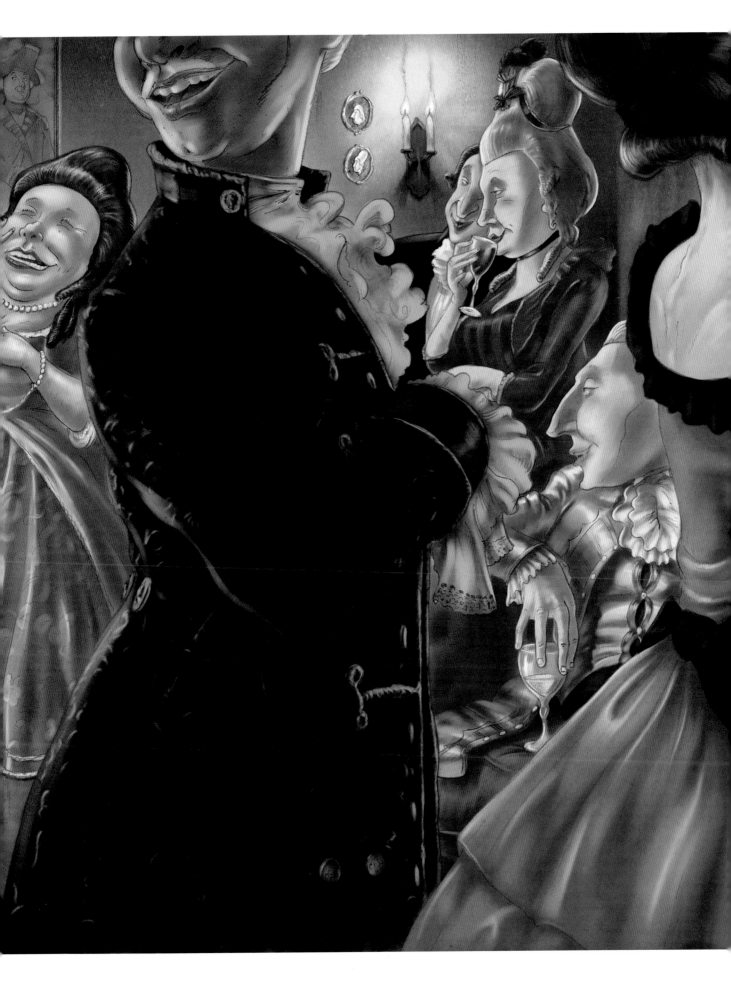

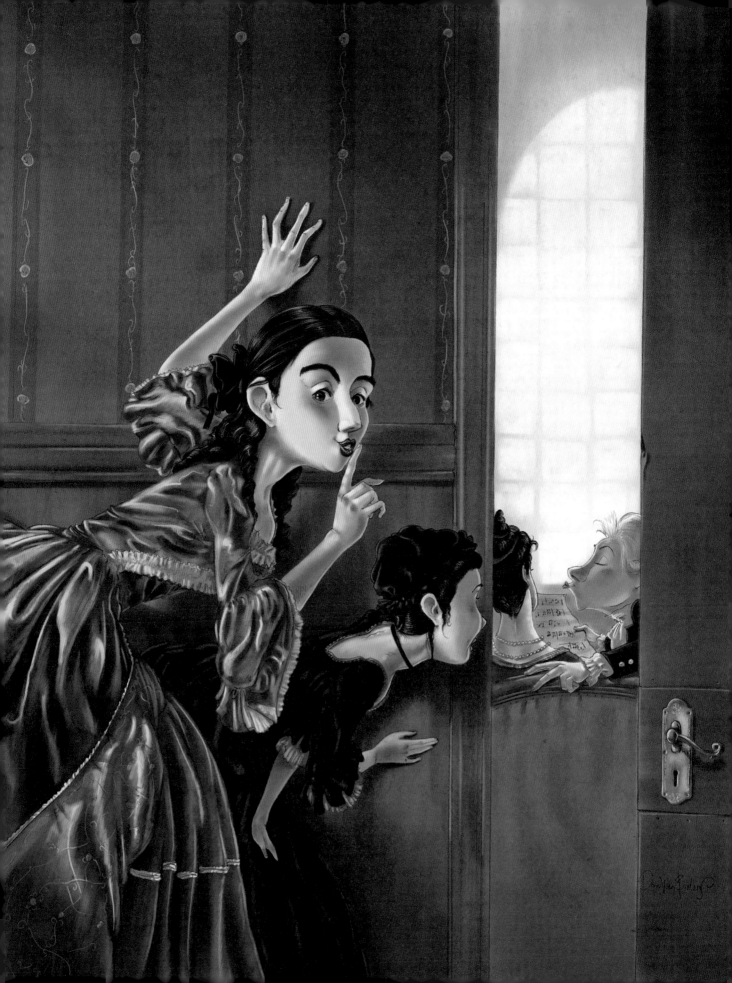

衷心向您介紹
貧窮但善良的韋伯小姐。

——沃夫岡

愛情在空氣中彌漫。1778年年初，沃夫岡迷戀上了他的一位學生，十六歲的歌手阿洛伊西亞·韋伯（Aloysia Weber）。韋伯家將在沃夫岡的一生扮演要角，他也憐憫這戶掙扎謀生的人家，包括兩個妹妹康絲坦茲和蘇菲。但李奧波德已投入全部家當讓沃夫岡謀得待遇優渥的職位，不想有奇怪的一家人當拖油瓶，因此試著婉言勸沃夫岡打消念頭。這只刺激沃夫岡挺身為阿洛伊西亞辯護。

有人認為不可以愛一個
毫無惡念的貧家女。

——沃夫岡

我寫給韋伯小姐的詠嘆調是
專為她所寫，猶如量身訂做的衣裳。

——沃夫岡

路走到這裡，沃夫岡已表現出容易被阿諛諂媚打動，且易受他人影響的特質——就算那些人其實暗中對他不利。首次陷入愛河，他更是耽溺於夢想——計畫和阿洛伊西亞共赴義大利，想像兩人是對夢幻愛侶，阿洛伊西亞當女主角，沃夫岡是名作曲家。與他挖苦、嘲諷的那一面呈現鮮明對比，現在我們見到一位不吝付出、將其他一切拋諸腦後的年輕男子，特別為阿洛伊西亞創作一首能讓她展現天分的詠嘆調。當然，她大大受惠於沃夫岡的經驗，不久便成為那個時代最優秀的歌手之一。

李奧波德氣炸了，試圖重新掌控兒子，悍然提醒沃夫岡那戶人家的「現況」。提醒他趕快在宮廷找個永久職來還債，才是此行真正的目的。下面，李奧波德將沃夫岡的夢想描繪成淒涼的惡夢。但沃夫岡已對自己的獨立自主更有信心，沒那麼容易退卻。

現在，你是要賦予自己顯赫地位，
史上沒有音樂家獲得過的地位……
讓後代子孫傳頌……
還是要在擠滿挨餓孩童的閣樓，
睡在稻草上死去，完全取決於你。

——李奧波德‧莫札特

沃夫岡在曼海姆遊手好閒了好幾個月，追求阿洛伊西亞，並希望說服父親相信她的種種優點。李奧波德氣得七竅生煙。他信裡的措辭愈來愈強硬、愈來愈激動，一一細數沃夫岡的罪狀，指控他的兒子敗盡家產、把別人家看得比自家人重要。沃夫岡的姊姊甚至投入畢生積蓄。後來，南妮兒悲痛地堅信自己的小弟賺不了錢、稚氣未脫、只會做白日夢。

我看來像貧窮的拉匝祿。
外套破爛，舊法蘭絨背心
更是破到沒辦法再穿。

——李奧波德・莫札特

這整件事使沃夫岡與父親和姊姊之間出現裂縫。李奧波德破產了，沃夫岡則一想到要離開阿洛伊西亞就心碎。隨著冬季降臨，沃夫岡待在屋裡，寫不出幾行字給父親。相較於他先前自誇為天生的樂團指揮，我們的大才子這會兒心生懷疑——把自己的才華貶低為木頭音槌。

我願意賣身，問他們是否想要我
在鋼琴上敲出什麼……畢竟，
我是天生的木頭音槌，除了會
敲一點鋼琴，其他什麼都不會！

——沃夫岡

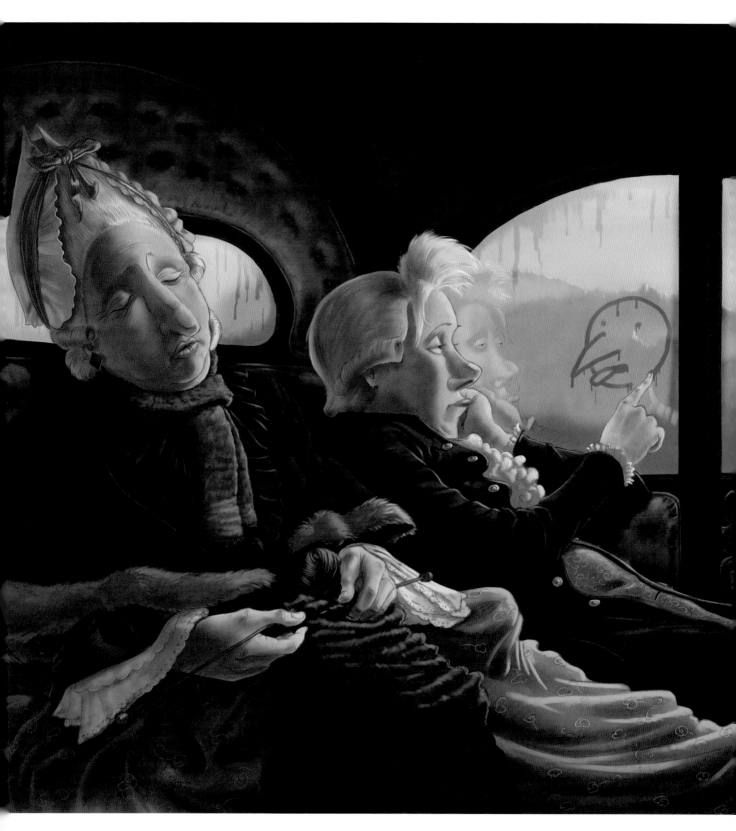

現在我將所有希望寄予巴黎，
因為德國王侯都是小氣鬼。

——沃夫岡

到了1778年3月，沃夫岡和母親盤纏用罄。他們借了更多錢前往法國，而一到法國，他們就不得不把馬車賣給車伕。沃夫岡覺得即使在最好的狀況下，旅行也冗長乏味，而在他們前往巴黎之際，他的心情無比沉重。安娜·瑪麗亞本來該回薩爾斯堡，但選擇繼續旅行、陪伴沃夫岡。後來證明，這個決定對沃夫岡的人生產生攸關命運的戲劇性影響。

在路上度過九天半……
我這輩子從來沒這麼無聊過。

——沃夫岡

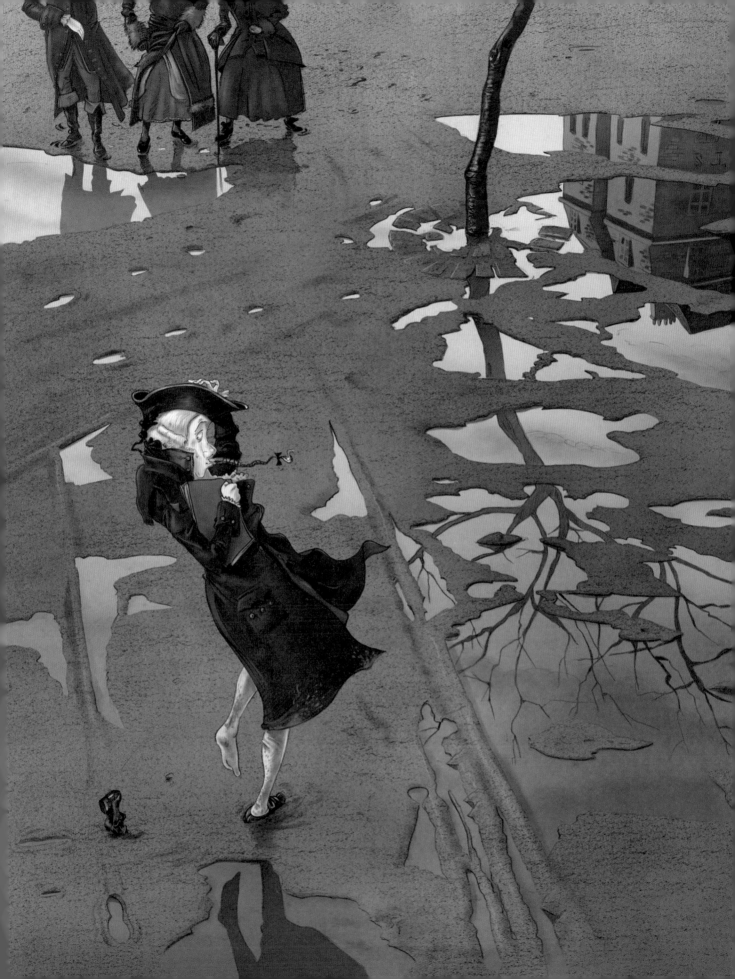

距離遠得沒辦法用走的
——不然就是道路太泥濘——
巴黎的泥巴真是筆墨難以形容。

——沃夫岡

1778 年4月，沃夫岡開始在巴黎聯絡熟人。李奧波德給他一長串曾於十五年前一家人造訪法國首都時出手相助過的朋友，但沃夫岡心情惡劣，深深思念人在曼海姆的阿洛伊西亞。這玷汙了他的印象，讓他立刻厭惡起和巴黎有關的一切。

法國人完全不像十五年前
那樣斯文有禮；他們的言行舉止
簡直與粗魯無異。

——沃夫岡

我一個人整天坐在房裡，好像坐牢一樣……透過勉強透進來的光，我費了好大工夫才編織了一點點。

——安娜‧瑪麗亞‧莫札特

在巴黎的頭幾個星期令母子同樣難熬。安娜‧瑪麗亞不會說法文，都待在住處消磨時間。在一封寫給李奧波德的悲傷信件中，她抱怨房間太小放不下鋼琴，所以沃夫岡很少待在家裡。沃夫岡寄望十五年前曾幫助莫札特一家的弗列德里希‧梅爾基奧‧馮‧格里姆男爵（Baron Friedrich Melchior von Grimm）幫他做出重要的引薦。不料，男爵客觀的批評在沃夫岡聽來猶如針刺。

他若想飛黃騰達，
但願他只有一半的才華，
和兩倍的人情世故。

——馮・格里姆男爵評沃夫岡

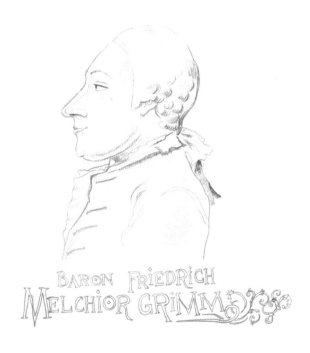

我看到這兒有一群卑鄙的草包賺錢
謀生，以我的才華，我辦不到嗎？

——沃夫岡

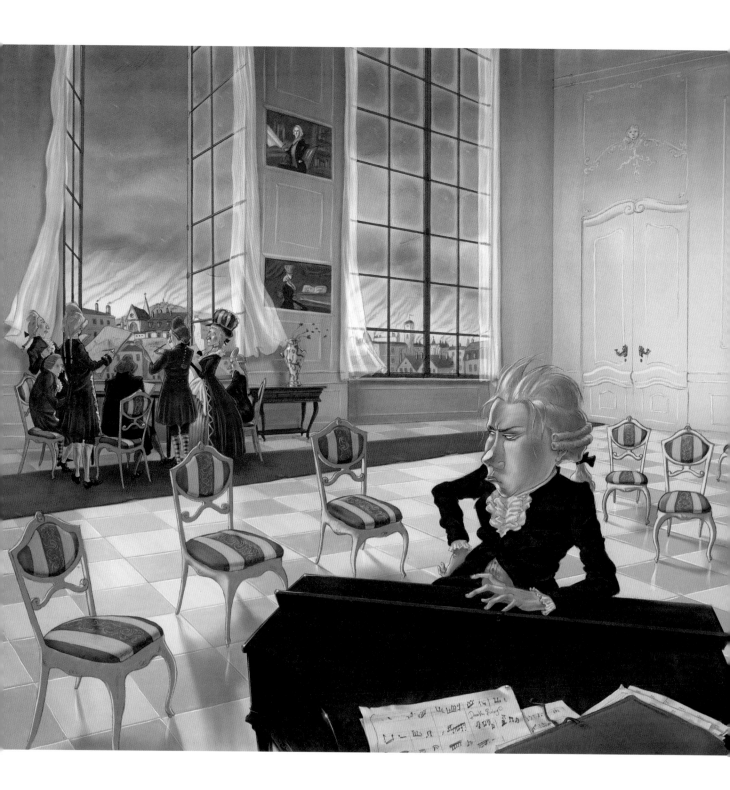

不用多久，沃夫岡就在不經意間羞辱了巴黎樂壇的每一個人——說他們的歌手糟蹋義大利文、作曲家是倦怠的老馬、連法語都是「惡魔的發明」。在曼海姆受過熱烈歡迎後，沃夫岡不甘屈居人下。在一位貴族家中，他被迫在冰冷的房間裡等待，然後被叫去在主人打開百葉窗，讓眾人寫生巴黎時演奏背景音樂。

真正惹惱我的是
夫人和她的紳士們
連一刻也沒停筆……
任由我彈給桌椅和牆壁聽。

——沃夫岡

我渾身發抖，從頭抖到腳，
熱切、仔細地教這些法國人
怎麼欣賞德國人。

——沃夫岡

法國人不想花時間在一名前神童身上。他們正在爭論誰是最厲害的歌劇作曲家，爭論得正起勁——是德國的克里斯托夫・維利巴爾德・格魯克（Christoph Willibald Gluck），還是義大利的尼科洛・皮辛尼（Niccolò Piccinni）。「要是我走出這裡時品味能完好如初，必得感謝上帝。」沃夫岡氣急敗壞。但在誤會一一冰釋，以及他的一首創作離奇失蹤後，事情開始好轉。沃夫岡獲得委託撰寫一首華麗的交響樂。神氣活現回來了，而他即將向法國人證明他絕對做得到的事。

我決定……要是我的交響樂
演奏得像彩排那麼糟，
我一定會走進樂隊席……自己指揮！

——沃夫岡

只要有工作做，沃夫岡就如魚得水。現在他要展現他的多才多藝——在短短幾星期的時間消化吸收法國風格。他的新交響樂必須迎合巴黎人的獨特喜好，而他特別以砰的一聲開頭，讓眾人坐直起來聽。自我懷疑頓時煙消雲散，儘管彩排搖搖欲墜，昔日的沃夫岡回來掌控一切——準備就緒，迎接1778年6月18日的首演。首演成功，倫敦報紙立刻盛讚他是歐洲頂尖作曲家之一。

全場聽眾如癡如醉……
我好高興。演出後
我馬上去皇宮給自己
買了一支冰淇淋。

——沃夫岡

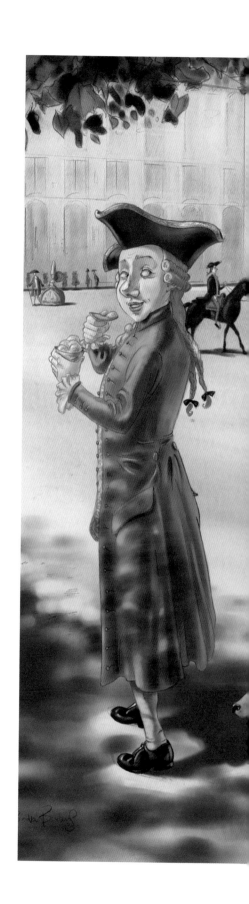

沃夫岡的「巴黎」交響樂立刻造成
轟動，而它的成功獲得廣泛報
導。這對母子顯然否極泰來——愉快的
夏天已經到來，兩人已經搬進陽光充足
的新公寓。安娜・瑪麗亞甚至出門走動
了。在沃夫岡的交響樂演出時，她去參
觀藝廊，笑巴黎的流行一定會讓故鄉那
些人目瞪口呆。不祥的是，她的最後一
封信提到她覺得「莫名疲倦」。

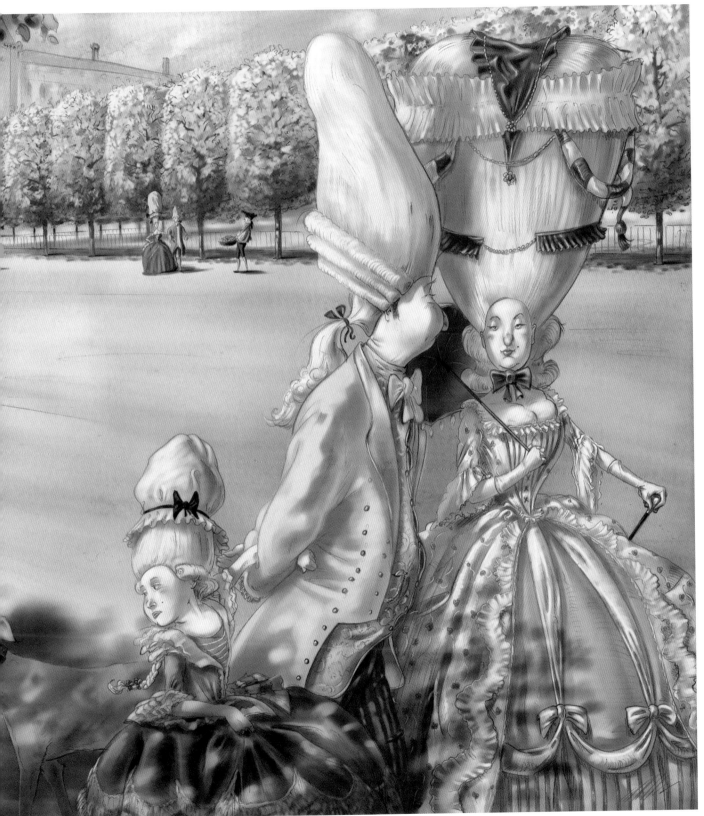

與我一起哀悼吧⋯⋯

這是我一生最悲傷的日子

⋯⋯我親愛的母親離開人世了！

我緊握她的手，跟她說話——

但她看不見我、聽不到我

⋯⋯五小時後過世了。

——沃夫岡

1778 年7月3日，沃夫岡寫信給父親：「我要告訴你一個令人非常痛苦而悲傷的消息⋯⋯我親愛的母親生了重病。」沃夫岡敘述她的狀況急轉直下，但他其實隱瞞了一個駭人的祕密——母親已經過世了。凌晨兩點，孤身一介，他找不到適當的話語告知遠在薩爾斯堡的父親和南妮兒。沃夫岡在一封寫給某位全家友人的信中透露了可怕的實情，請對方讓他的父親和姊姊做最壞的打算。

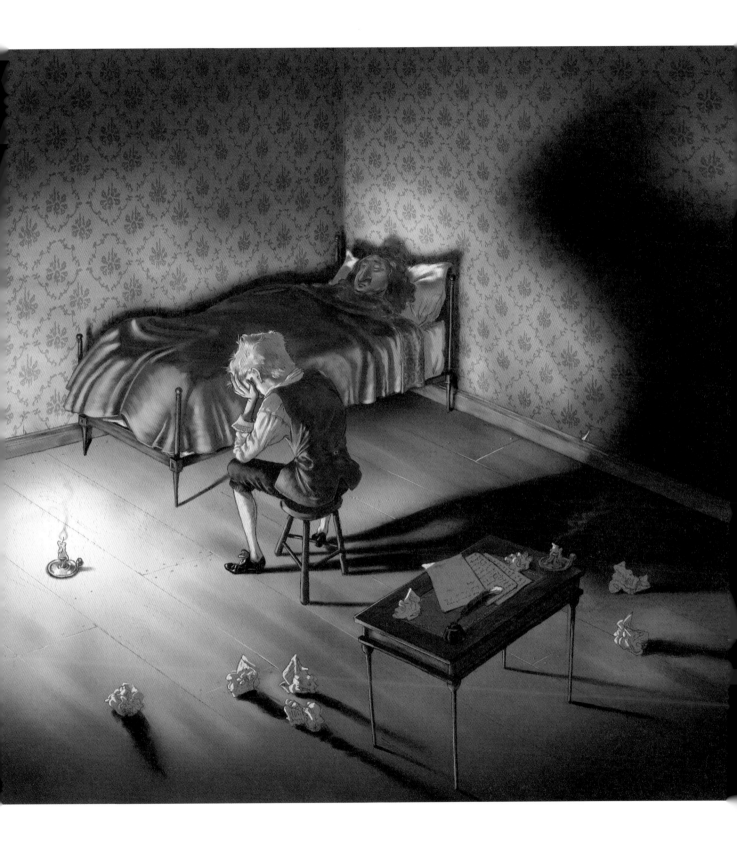

我從未見過人死，
雖然常恨不得如此。
我的首次經歷竟是母親之死，
叫人情何以堪！

——沃夫岡

李奧波德非常了解他的兒子，立刻明白沃夫岡試圖隱瞞更陰鬱的事實。他要兒子一五一十地告訴他母親去世前做了哪些事。他們的通信非常實事求是，讓我們一睹十八世紀的醫學世界，以及或許讓安娜·瑪麗亞更快殞命的治療。沃夫岡寫到母親不想浣腸——那在巴黎蔚為風尚。她只願意看德國醫生，而德國醫生開了大黃粉和葡萄酒，當然，還有放血。

我沒辦法確切告訴你她放了多少血，
因為這裡不是用盎司，
而是用盤子計量——
而她放了幾乎整整兩盤。

——沃夫岡

安娜‧瑪麗亞‧莫札特在1778年7月4日去世，當天就在巴黎聖厄斯塔什墓園下葬。死因不明，可能是斑疹傷寒。

可想而知，母親死後，沃夫岡情緒遭受重創，而他的財務問題更舒緩不了他的心理狀態。雖然沃夫岡先前已為紀尼公爵父女寫了卓然出眾的長笛與豎琴協奏曲，但要拿到那些貴族的錢，得等上好幾個禮拜。當時巴黎正處於貴族特權與腐敗的高峰，而當女管家終於可憐他，自掏腰包付他錢時——但只付他授課的學費，沒付協奏曲的酬勞——他勃然大怒是理所當然的事。「你也有貴族待遇了是吧！」沃夫岡激動地說。

這對沃夫岡來說是一段情緒劇烈波動的時期。巴黎令人難以忍受，但薩爾斯堡更糟。他討厭貴族，但他希望貴族賞他工作。另外，他仍深深迷戀阿洛伊西亞，但現在他不確定她是否依然愛他了。

我們不是貴族⋯⋯
我們的財富存在自己的腦袋，
沒有人可以取走，
除非砍掉我們的頭。

——沃夫岡

父親試著叫兒子回家，但沃夫岡說服父親：只要你能保持冷靜，巴黎是富裕之城。凡爾賽宮確實提供風琴手的工作給他，酬勞是在薩爾斯堡的兩倍，且一年只需要工作六個月。然而沃夫岡認為那些錢根本不足以支應歐洲最貴城市的生活，所以拒絕了——鑒於法國正在醞釀的血腥革命，這或許是幸運的決定。不幸的是，自母親死後，沃夫岡原先豐沛的創意，實已枯竭。

沃夫岡又在巴黎混了三個月，一事無成，一首曲子也沒作出來。本來就不該掛父親的帳遊歷歐洲，何況沃夫岡已經去了一年，花了863古爾登。最後，他的父親和格里姆男爵強行安排他回返薩爾斯堡。得知沃夫岡沒有抵達下一站時，李奧波德擔心得要命——深怕他的兒子在路上被搶匪殺了。當他發現沃夫岡其實是在南錫遊蕩，拿父親的錢「打水漂」，他真的氣瘋了。

你似乎一心一意想毀了我，
只為了繼續建造你的空中樓閣。

——李奧波德・莫札特寫給沃夫岡

沃夫岡理應只需十二天就可重回父親慈愛的環抱。但沃夫岡想先抱別人——阿洛伊西亞・韋伯。他在路上閒混了四個多月，最後在慕尼黑追蹤到阿洛伊西亞——他的摯愛現在受聘為女高音，年薪一千古爾登！兩人的重逢令人肝腸寸斷……至少對沃夫岡而言是如此。根據莫札特一位早期傳記作家的說法，阿洛伊西亞假裝不認識為她害了相思病的舊情郎。心如刀割的沃夫岡跳上最近的鋼琴，唱出：「讓那個不要我的妓女親我的屁股。」

SALZBURG

如果薩爾斯堡的民眾要我回去，
他們必須達成我所有心願。

——沃夫岡

他死鴨子嘴硬，但1779年1月，沃夫岡就夾著尾巴爬回薩爾斯堡柯羅雷多親王大主教那裡了。二十三歲的他原本堅持，除非延聘他擔任宮廷作曲家的最高職務，他不會回去，但最後他接任宮廷風琴手，年薪450古爾登——他在凡爾賽宮拒絕的職務，而薪水只有巴黎的四分之一！最殘酷也最諷刺的是，向歐洲各大貴族求職了一年，最終沃夫岡還是接受了他最痛恨的歐洲貴族給他的工作。

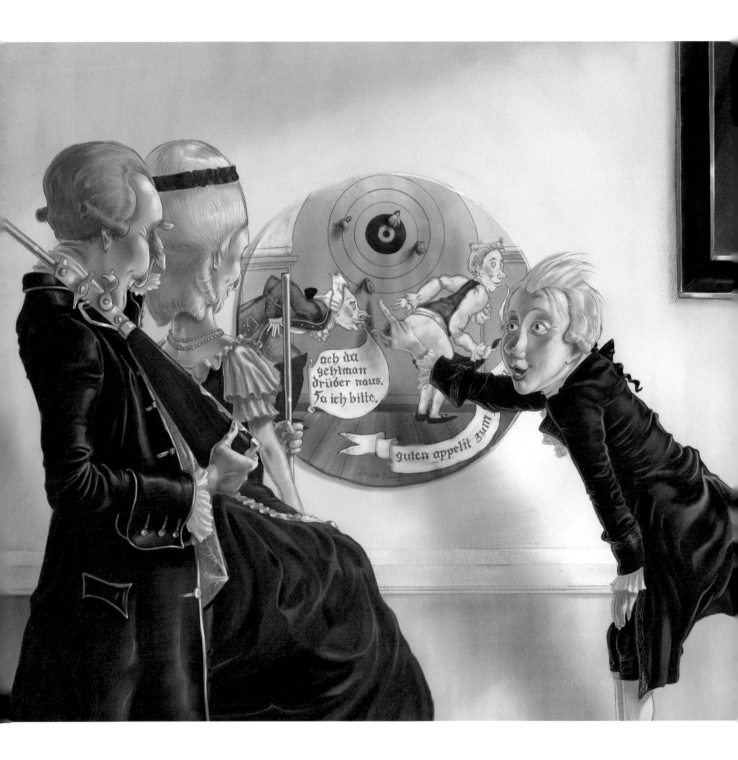

1779 和1780兩年，沃夫岡都窩在薩爾斯堡。但跟父親和南妮兒一起生活不失愉快。一家人最愛的休閒活動是射擊使用羽毛飛鏢的空氣槍，而家裡的舊舞蹈室正是理想的室內靶場。親朋好友輪流提供精心製作的標靶給射擊使用，而在這裡我們再次見識莫札特一家古怪的幽默感。

至於射擊靶……
我希望你畫這個場景：
一個一頭金髮的矮子彎腰
亮出他光溜溜的屁股。
從他的嘴巴吐出這句話：
「請享用豐盛的一餐。」

——沃夫岡

選帝侯大聲喝采……
笑著說：「誰會相信，
這麼偉大的東西竟然藏在
這麼小的腦袋瓜裡。」

——沃夫岡

1780年年底，沃夫岡福星高照。薩爾斯堡的宮廷神父被要求為慕尼黑一部新歌劇撰寫唱詞。這對薩爾斯堡來說是莫大的殊榮，柯羅雷多親王大主教無法拒絕，只好允許沃夫岡前往慕尼黑為《依多美尼歐》（*Idomeneo*）譜曲。雖然他因為傷風感冒而「不時覺得頭昏眼花」，但仍在那十個星期絞盡腦汁，為一部歌劇應展現的面貌提出新的構想。他對作詞者連哄帶騙、不畏爭執，將文本現代化，也提升了戲劇水準。最重要的是，沃夫岡引進一種全新的概念——音樂必須配合文本的每一種情緒。父親和南妮兒到慕尼黑和沃夫岡會合，參加在他二十五歲生日當天舉行的首演。他們玩得盡興，享受遠離薩爾斯堡的自由，而沃夫岡的小腦袋瓜有嚴重膨脹的危險。得到貴族的盛讚，他會心滿意足地返回薩爾斯堡嗎？

沃夫岡《依多美尼歐》歌劇的首演變成和父親及南妮兒共度的延長假期。但天下沒有不散的筵席。1781年3月,沃夫岡被召往維也納,柯羅雷多親王大主教要去那裡探視生病的父親。沒完沒了的馬車行程已經讓他很想找人大吵一架,而抵達之後,他的地位明顯一落千丈。當他被帶去跟著親王大主教隨扈中的粗野僕人走,他忍不住想嘲諷一番。

兩名貼身男僕坐在上座,
但至少我很榮幸被置於
廚師之上……我簡直以為
自己回到薩爾斯堡了!

——沃夫岡

今天我們有一場音樂會⋯⋯曲子是我
昨天晚上11點到12點之間作的。
但為了及時完成，我只寫下小提琴的樂
句⋯⋯我自己的部分則記在腦子裡。

——沃夫岡

在薩爾斯堡，我渴望一百種消遣，
但這裡，一種也不渴望。只要人在
維也納，便是足夠的娛樂。

——沃夫岡

先前，沃夫岡寄給父親的信會寫成密碼，唯恐信件會被親王大主教攔查。現在他不再遮遮掩掩，直稱親王大主教是「驢子」、「老古板」、「笨蛋」、「厭世者」、「蠢人」──積極製造對立。來到維也納，沃夫岡迫不及待想出門溜達，親王大主教的掌控卻變本加厲。在那裡，沃夫岡僅服侍親王大主教一人。正因如此，沃夫岡失去為皇帝演奏、一場音樂會便能賺進250古爾登，即一年半數薪水的機會。他只能奉命當場為一個毫無鑑賞力的領主譜曲和演奏新作。這難不倒沃夫岡，問題在於他想不想繼續這樣下去，而一個瘋狂的念頭開始在腦中成形。他可以做自己的主人。這是全新的概念──自由作曲家。

我該一刻也不猶豫地辭去服侍
親王大主教的工作，舉辦盛大的
音樂會，收四個學生。

──沃夫岡

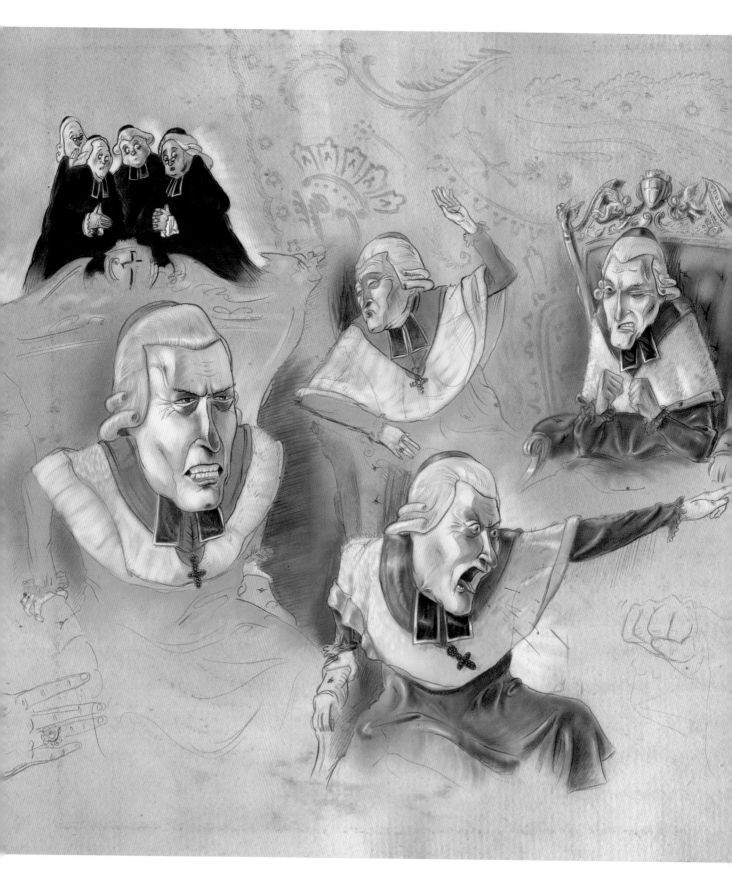

我不再那麼不幸，得為薩爾斯堡
效力了——今天是我快樂的一天……
他罵我渾蛋、浪蕩子……
叫我馬上「滾出去」。

——沃夫岡

沃夫岡和他的親王大主教領主之間的關係在1781年5月初來到緊要關頭。領主命令沃夫岡搭下一輛馬車，和幾名僕人一起回薩爾斯堡，但這位任性固執的作曲家想要待在美好的維也納。沃夫岡其實已偷偷溜進幾場表演，而他告訴親王大主教他想再待一陣子多賺點錢。這就像對公牛亮出紅布，而這一次，親王大主教再也忍不住了。

我就照他說的「滾出去」了……
這有什麼好奇怪的？

——沃夫岡

你太容易在維也納目眩神迷了。
名氣在這裡如曇花一現……
不出幾個月，
維也納人就想要新的東西了。

——阿爾科伯爵寫給沃夫岡

李奧波德・莫札特和阿爾科伯爵（親王大主教在維也納的左右手）聯合起來勸沃夫岡打安全牌、釋出善意、回到薩爾斯堡的工作。這一次，沃夫岡不願再爬回薩爾斯堡，告訴父親他寧可行乞也不要服侍親王大主教。

你要我做什麼都可以，
只要不回到親王大主教身邊
就行。光用想的，
就讓我氣到渾身打顫。

——沃夫岡

讓人高貴的是他的內心。
我雖然不是伯爵，
內心或許比許多伯爵更光明磊落。

——沃夫岡

僕人就是無法說離開就離開。那會夾帶監禁或鞭打的威脅。在上演全武行之前，一場口水戰已在親王大主教、阿爾科伯爵和沃夫岡之間進行，遠至奧格斯堡都聽到風聲。最後阿爾科伯爵拒絕允許沃夫岡離職，但沃夫岡為了面子堅持不讓步。他夢想這一刻很多年了，而現在他既然來到維也納，豈能輕易讓它溜走。最後，知道事情無轉圜餘地，他們就要失去這位年輕才子，阿爾科伯爵按捺不住，真的出腳踢了沃夫岡的屁股——就是現今家喻戶曉的軼事。

就讓人們去寫，寫到眼珠子
蹦出來……但我絲毫不會改變；
我仍是原本那個誠實的我。

——沃夫岡

1781 年中，流言蜚語已從沃夫岡和親王大主教的仇恨轉移到他的愛情生活了。他已經在維也納找到房間，與他的老朋友韋伯一家人同住，那家人已在韋伯先生去世後搬去維也納。沃夫岡的初戀阿洛伊西亞，現已是維也納歌劇院的知名歌手。同一時間，在家鄉薩爾斯堡，李奧波德聽到來自四面八方的流言——主要是沃夫岡和阿洛伊西亞的一個妹妹太過親暱。

如果我得娶回每一個跟我
打情罵俏過的小姐，
現在我應該收集兩百位妻子了。

——沃夫岡

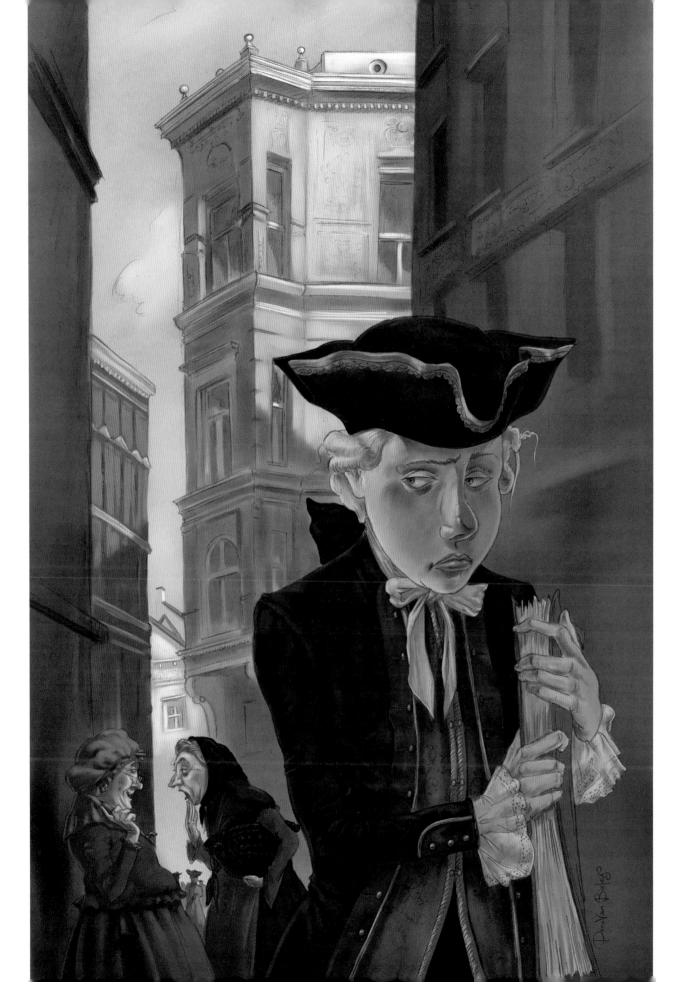

沃夫岡熱情洋溢地準備在維也納大顯身手，但似乎甩不掉結婚的傳言。他很快給自己找到一位才華出眾的弟子約瑟華・奧爾恩哈默（Josepha Auernhammer）。他為她寫了一系列奏鳴曲，兩人也在音樂會合奏他高難度的鋼琴四手聯彈曲之一♪。當沃夫岡聽說他們兩個準備結婚、赴義大利度蜜月時，師徒情分戛然而止——謠言是約瑟華自己散播的！熱衷於特性描述的沃夫岡這般殘酷而令人難忘地描寫了這位苦戀他的學生：



假如有哪個畫家想盡可能把惡魔
畫得栩栩如生，他會選她的臉；她……
汗流到讓你覺得噁心，衣不蔽體到
你可以清楚讀出其中的訊息：
「拜託，看一下這裡！」
誠然，那裡有很多東西可以看，
多到足以把你刺瞎。



——沃夫岡

維也納在1781年發光發熱。沃夫岡心情愉快，寫下他最悅耳動聽的小夜曲之一♪。他興高采烈——與房東太太的女兒康絲坦茲和蘇菲・韋伯打情罵俏。除了打情罵俏，他也努力使當權者印象深刻，而獲得一部大型歌劇的委託。沃夫岡準備透過《後宮誘逃》（*The Abduction from the Seraglio*），把他感人肺腑的新音樂帶給維也納人。更令他興奮的是，這部歌劇要唱德語，因此沃夫岡有機會證明，他的德語歌劇比那些輕佻的義大利舶來品更優秀。他也聽到韓德爾（Handel）和巴哈（J. S. Bach）的音樂，一心一意想吸收這兩位昔日大師的精髓。李奧波德・莫札特仍積極介入兒子的事業生涯，不時插手、像過去一樣對沃夫岡所做的一切逐一批判。這些都「僅只是出於善意的忠告」，沃夫岡這麼回覆。他才是自己命運的主人。身為藝術家，身為年輕男子，沃夫岡不再找人商量了。

我不問別人有什麼意見或批評⋯⋯
就跟著自己的感覺走。

——沃夫岡

你相信嗎，昨天有比第一晚更大的
陰謀，衝著我的歌劇而來！
他們在第一幕從頭噓到尾──
但淹沒不了觀眾大聲的喝采。

──沃夫岡

沃夫岡一直面臨嫉妒的陰謀集團策畫阻止他功成名就，而他懷疑宮廷作曲家安東尼奧‧薩里耶利（Antonio Salieri）是首腦。這段傳說中的對抗將持續到沃夫岡人生落幕。但儘管有人暗中破壞，《後宮誘逃》在1782年夏天開演時仍大獲成功。據說神聖羅馬皇帝約瑟夫二世曾批評這部歌劇有「許多音符難聽得要命」，但《後宮誘逃》將繼續成為沃夫岡生平最受歡迎的歌劇。引人入勝的是，沃夫岡記述了維也納觀眾從頭到尾的反應。李奧波德‧莫札特好不興奮──或許他的兒子真的要揚名立萬了。只要他不把事情弄複雜，或找個妻子增加負擔的話……

我想不到有什麼比妻子更有必要了……
單身漢的人生只活了一半。

——沃夫岡

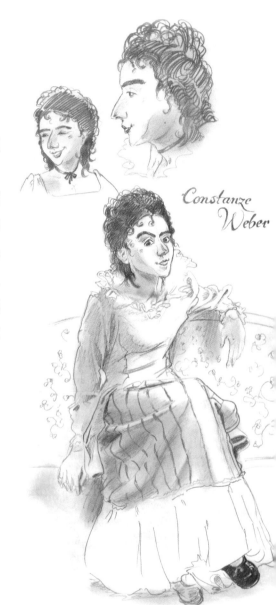

Constanze Weber

在譜寫《後宮誘逃》期間，沃夫岡和康絲坦茲·韋伯（Constanze Weber）慢慢墜入愛河。這位年輕單身漢可謂四面楚歌——不只是陰謀集團處心積慮想毀掉他的歌劇。父親仍將他在悲慘巴黎冒險出錯的一切歸咎於「那些姓韋伯的」，連康絲坦茲的母親也竭盡所能拆散這對愛侶。這是真實人生的肥皂劇，而沃夫岡有時會混淆現實與舞台——把他的新愛人康絲坦茲·韋伯和歌劇女主角、必須救出邪惡後宮的康思坦澤混為一談。

我渴望放她自由，
好想趕快把她救出來。

——沃夫岡

我摯愛的康思坦澤──她不醜，但也
稱不上美，她美的就是一雙烏溜溜
的小眼睛，和優美動人的身影
……我愛她，她也全心全意愛我。
告訴我，我能冀求更好的妻子嗎？

──沃夫岡

上面這段乍看是有損摯愛形象的寫照，卻是試圖說服父親康絲坦茲具備妻德的描述。沃夫岡強調她不只是某個他為容貌而娶的漂亮女孩。他希望藉此化解父子與未來親家之間的歧見。婚禮預定在1782年8月假維也納聖斯德望主教座堂舉行，而這對愛侶等啊等，等待來自李奧波德的祝福……

Stephansdom

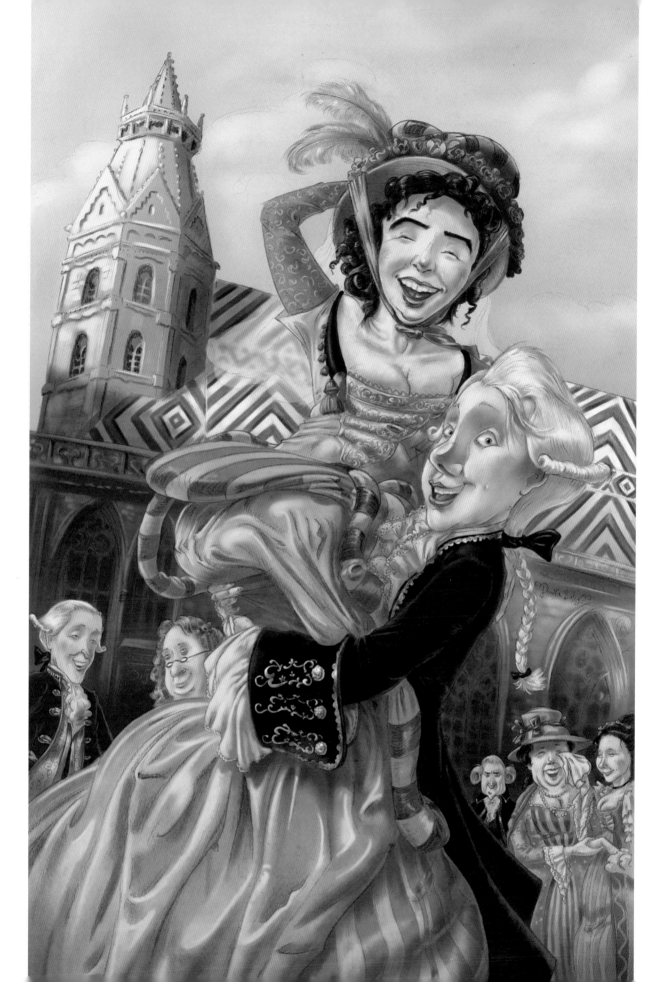

當我們終於合而為一，
妻子與我喜極而泣——
大家都為此感動。

——沃夫岡

康絲坦茲和沃夫岡在1782年8月4日結為莫札特夫婦。婚禮規模很小，只有幾個人見證，包括康絲坦茲的母親和妹妹蘇菲。兒時玩伴、現為維也納外科醫生的法蘭茲·吉洛斯基（Franz Gilowsky）當沃夫岡的伴郎。但這次婚姻讓沃夫岡和薩爾斯堡的莫札特家分道揚鑣，而李奧波德的祝福要到婚禮後才送到。沃夫岡的姊姊語帶輕蔑地說她的弟弟老是需要有人像媽媽那樣照料他。這位藝術家確實依賴有人在背後打理一切，而康絲坦茲就是他的靠山。來年春天，這位幸福佳偶準備迎接三人家庭。

我唯一的同伴就是我嬌小的妻子，
她有孕在身。而她唯一的同伴
是她嬌小的丈夫，他沒有懷孕，
但肥胖而幸福。

——沃夫岡

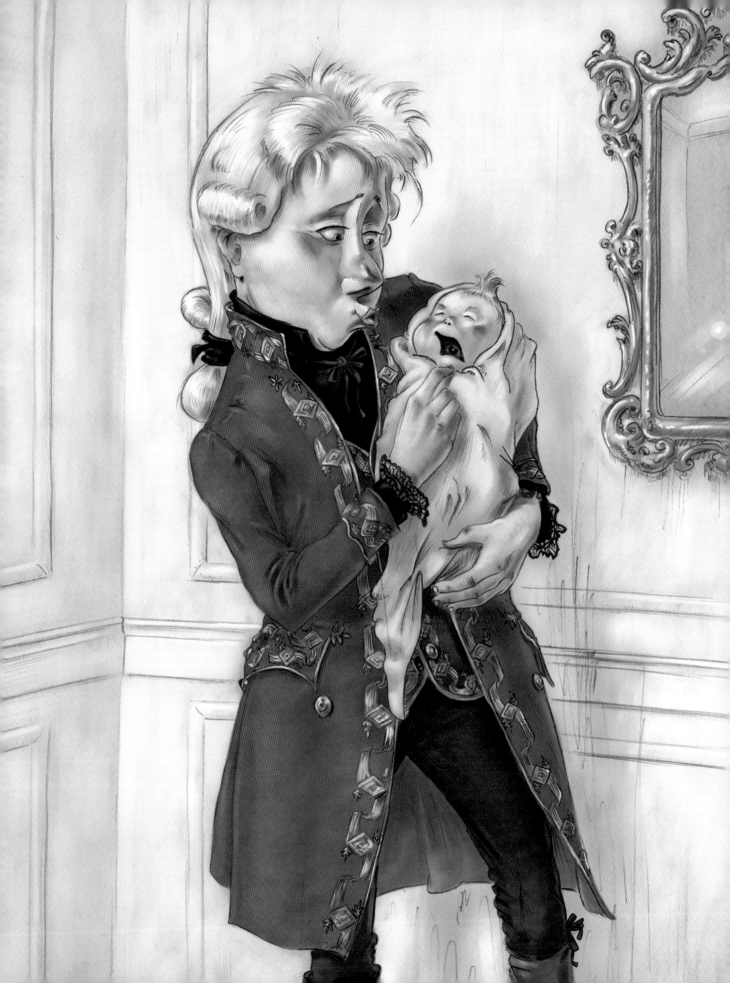

我親愛的妻子平安生下
一個漂亮、健康、
圓嘟嘟的男孩。

——沃夫岡

沃夫岡和康絲坦茲的第一個孩子在1783年6月17日出生。「他簡直是我的翻版」，驕傲的父親眉開眼笑。他們原本打算叫小寶寶李奧波德或李奧波迪納，但當沃夫岡的朋友，地主萊蒙特‧瓦茨拉男爵（Baron Raimund Wetzlar）來訪，說：「現在你們有了小萊蒙特。」他們從善如流。

這對新手爸媽決定拜訪薩爾斯堡的父親和南妮兒，小萊蒙特則留在維也納給奶媽照顧。在薩爾斯堡，沃夫岡的〈大彌撒曲〉首次演出♪。搬去維也納前，他已寫下大量教會音樂，但這一首是個人的代表作。那是為康絲坦茲而寫：她在兩人婚前曾生了一場重病，而在首演上，她唱女高音的角色。兩人希望李奧波德和南妮兒看看她是與沃夫岡相得益彰的音樂夥伴。除了緊張的家庭關係，另一個未解的難題就是他和薩爾斯堡親王大主教的仇隙。沃夫岡擔心他隨時可能被捕。所幸這是他多慮了，但真正的悲劇在維也納等著他們。他們珍愛的圓嘟嘟寶寶已經夭折。

令公子是我親眼見過或聽聞
最優秀的作曲家。
他有品味，更重要的是，
具備最淵博的作曲知識。

——約瑟夫・海頓寫給李奧波德・莫札特

黃金時代從1784年開始。沃夫岡在維也納大受歡迎，光是3月就舉行了18場音樂會。次月他寫出「我寫過最好的作品」♪。他氣勢如虹——在一場音樂會於皇帝面前即興演出，而樂迷的邀約多到接下來幾年就像一陣創造力的旋風。李奧波德已聽到風聲，但當他在1785年2月到訪維也納時，更親眼見證兒子真正的成功。好多張桌子堆著多到滿出來的新作品，包括兩首日後最知名的鋼琴協奏曲♪。搬運工不時把沃夫岡珍貴的鋼琴扛去表演，而沃夫岡有數千古爾登存在銀行。約瑟夫・海頓（Joseph Haydn）的盛讚只是錦上添花。

♪ QUINTET IN E FLAT MAJOR FOR PIANO AND WINDS, K. 452
PIANO CONCERTO NO. 20 IN D MINOR, K. 466
PIANO CONCERTO NO. 21 IN C MAJOR, K. 467

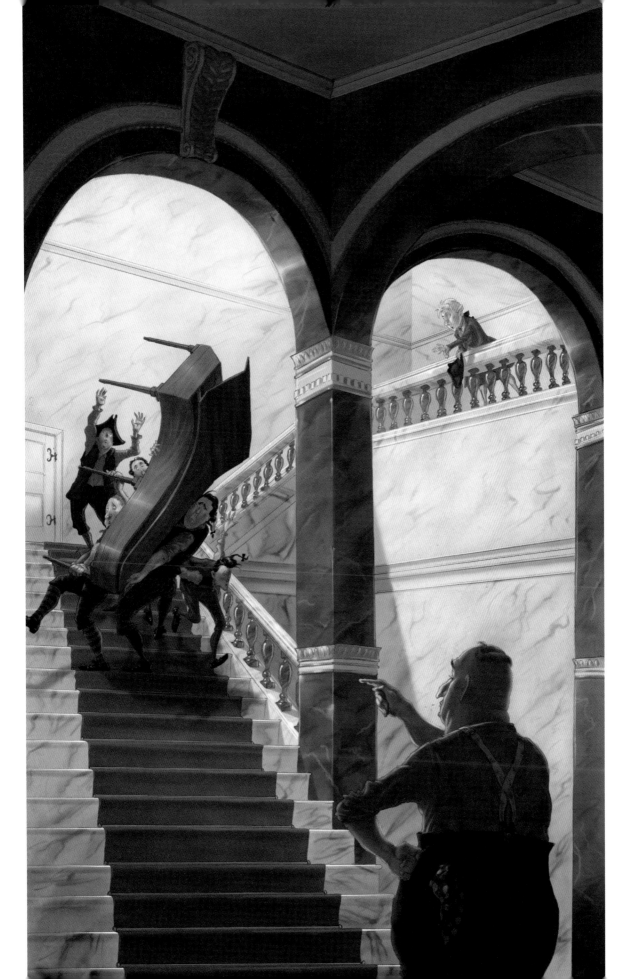

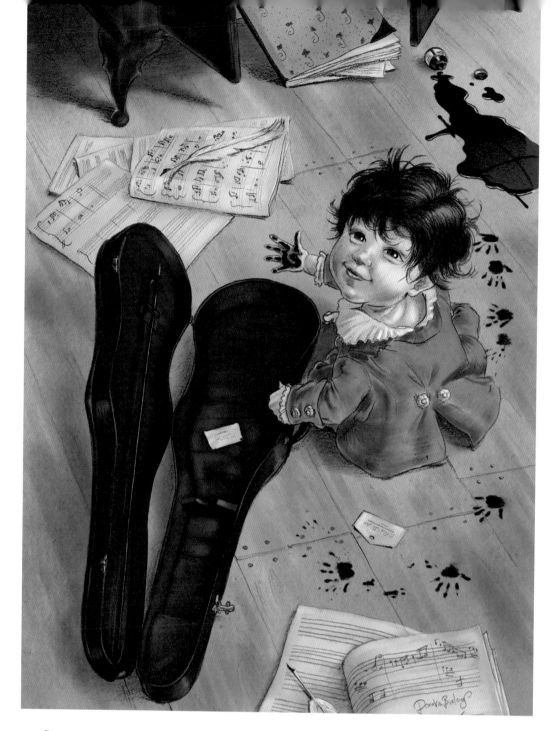

幸福的時光迎來新家和新寶寶。卡爾於1784年9月21日出生，而這年輕的一家搬進位於維也納中心的一幢漂亮公寓，現名「費加洛之家」。小卡爾熬過最危險的十八個月，活下來了，而在這名學步兒在家中四處搗亂的同時，沃夫岡開始寫他下一首代表作：《費加洛婚禮》（*The Marriage of Figaro*）♪。

唯有浩瀚、崇高、
人物事件豐富的主題，
才配得上他優異的才華。

——羅倫佐・達・彭特評莫札特

《費加洛婚禮》當然有豐富的事件！那是觀眾第一次在歌劇裡見到當代場景和現實人物。沃夫岡和填詞家羅倫佐・達・彭特（Lorenzo Da Ponte）合作創造一部革命性的作品——僕人反抗主人——深深吸引沃夫岡的主題！莫札特令人驚奇的音樂則無懈可擊地表達了每一個細微之處、每一種情緒。《費加洛婚禮》是如此與眾不同，一開始被標榜為「簡直是新的戲劇類型」。沃夫岡的天分在於創造立刻能吸引平凡人聆聽，又包含出奇複雜、唯有行家能鑑賞的成分。一如以往，龐大的陰謀集團拚命阻止沃夫岡成功，而《費加洛婚禮》在1786年5月的第一輪演出，僅維持了九場表演。今天，《費加洛婚禮》探討社會平等的主題和當初撰寫時一樣優美而撼動人心，迄今仍是史上最受歡迎的歌劇之一。

FIGAROHAUS

沃夫岡和康絲坦茲的第三個孩子在1786年10月到來，但由於《費加洛婚禮》成績不佳，他們認真考慮離開維也納。沃夫岡想請父親照顧兩歲的卡爾和剛出生的約翰，讓他和康絲坦茲能搬去倫敦，但李奧波德已經在照顧南妮兒的兒子了。兩人很快打消計畫，因為約翰不到一個月就夭折。沃夫岡萬念俱灰，所幸這時遠方傳來好消息。1787年1月，他應邀到布拉格指揮《費加洛婚禮》，原來莫札特的音樂早已風靡那座城市。他立刻獲得委託譜寫一部新歌劇，而後回到維也納創作《唐·喬凡尼》（*Don Giovanni*）。

大家隨著我的《費加洛》的音樂
高興得手舞足蹈……
所有人都在彈奏、吹奏、吟唱
或用口哨吹著《費加洛》的旋律。

——沃夫岡

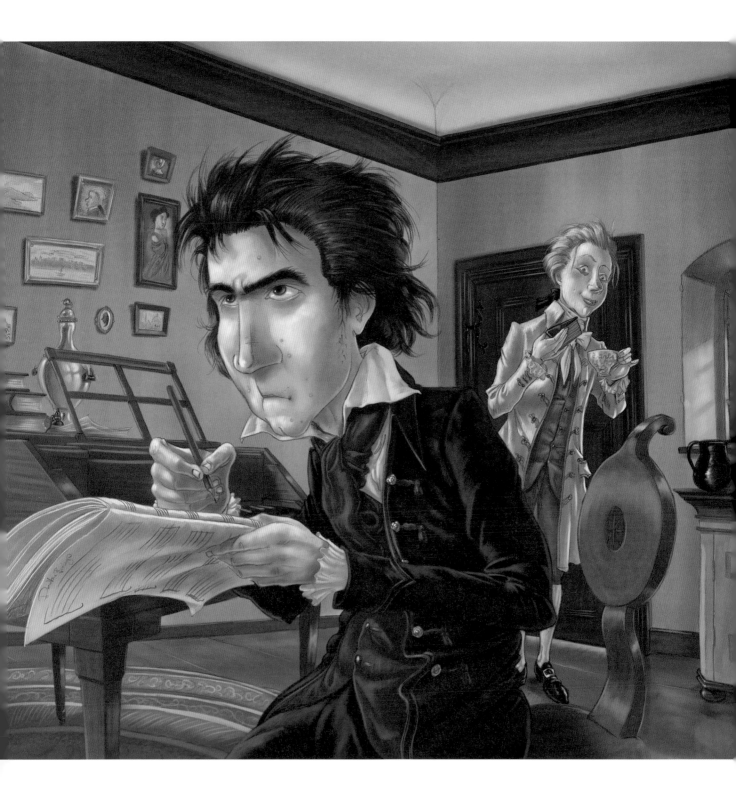

要注意他；
有朝一日他會成為
世界討論的話題。

——沃夫岡聽到貝多芬演奏時這麼說

1787年4月，一位波昂出身的年輕音樂家來到維也納。這位十六歲少男被他的啟蒙老師喻為「沃夫岡‧阿瑪迪斯‧莫札特第二」，現在希望得到大師親自傳授。根據傳說，一開始，當年輕的路德維希‧范‧貝多芬（Ludwig van Beethoven）背譜演奏一段絕活時，三十一歲的沃夫岡並未被打動，而當這位青少年開始即興演奏，沃夫岡頓時眼睛一亮。沃夫岡的教法非常著重節奏、即興創作和視譜，而與前述軼聞恰恰相反的是，沃夫岡非常驚訝竟然有學生能靠記憶演奏。這兩位音樂巨人共度兩個星期後，貝多芬因母親生病返回波昂。

夜晚躺下來時我都會想，
我雖年輕，卻可能無法活著見到明天。
但沒有朋友說我鬱鬱寡歡。

——沃夫岡

1787年，死亡浮上沃夫岡心頭。先是一個與他同齡的朋友死了，5月，李奧波德・莫札特也過世了。李奧波德向來是掌控慾強的父親——愛挑毛病、常否定沃夫岡的計畫——但他已為兒子的成功犧牲一切。事實上，是李奧波德栽培沃夫岡成為天才的。沃夫岡寫給父親的最後一封信滿是對生死的哲學沉思，與他在母親逝世時所感受到的無助呈現鮮明對比。沃夫岡試著以他慣有的輕鬆詼諧甩開陰暗的念頭，甚至為他的寵物鳥辦了場模擬葬禮。他無法出席李奧波德的葬禮，遂將所有情感傾注於一部新歌劇：在黑色喜劇《唐・喬凡尼》中結合死亡與幽默。

死，仔細想想，
是我們生存真正的目的地⋯⋯
死的意象不再令我膽戰心驚。

——沃夫岡

沃大岡讓《唐・喬凡尼》充塞他複雜的情感。這是一部奇妙的新歌劇，喜劇與戲劇在舞台上結合，而全劇在好色的唐被拖進地獄之火，搭配一段豐沛洶湧、如迴旋激流的音樂中結束。許多批評家稱《唐・喬凡尼》是世上最偉大的歌劇。但在當時，對維也納觀眾來說，那有點太奇怪、太新潮了。然而，布拉格城再一次欣然接納沃夫岡的歌劇，1787年10月29日《唐・喬凡尼》在布拉格的艾斯特劇院首演——唯一莫札特生平演出過而屹立至今的劇院。

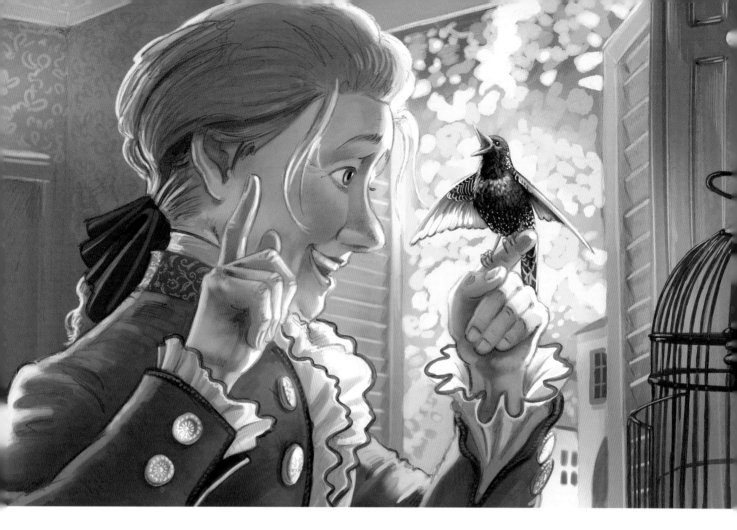

沃夫岡一生養過好幾隻鳥，從童年的青山雀、知更鳥，到最後時日與他同住一個房間的金絲雀。「沃格爾星」是沃夫岡1784年在市場買來的八哥。八哥擅長模仿，而沃夫岡記錄道，沃格爾星唱了他正在寫的一首鋼琴協奏曲的開場幾小節。

莫札特的其他寵物包括在薩爾斯堡養的獵狐㹴犬「平珮小姐」，而沃夫岡和康絲坦茲在維也納至少養過兩條狗。在生命最後幾年，沃夫岡聽從醫師吩咐買來一匹馬學著騎──算是一種養生法，但沒有持續多久。

當沃格爾星在1787年6月，李奧波德過世幾天後跟著死去，沃夫岡寫了一段衷心但搞笑的韻文，對頁的引言是其直譯。沃夫岡為沃格爾星辦了一場模擬葬禮，或許這個逗趣的儀式，目的在抒解喪父的心情。

這兒躺著一個可愛的傻子，
一隻八哥鳥。還在生命的黃金時期，
就經歷死亡之痛。
一想到他，我的心就淌血。
噢，親愛的讀者！也為他嚎叫吧。

——沃夫岡寫他養的鳥：沃格爾星

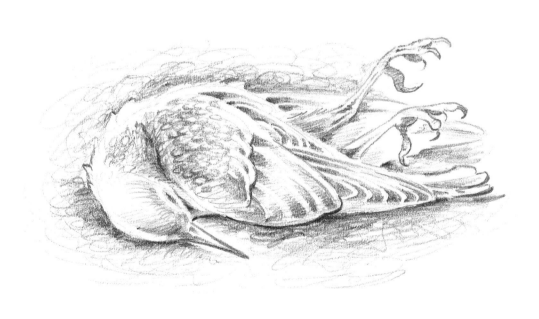

《唐·喬凡尼》為沃夫岡帶來他急需的金錢，而女兒泰瑞西亞在1787年12月出生，也是吉兆。輕鬆的心情充分反映在他著名的〈弦樂小夜曲〉♪——在這試煉的一年所寫的作品。不過接下來幾年，沃夫岡的壓力就大多了。他仍一心想離開維也納，而經由一次狡猾的舉動，他讓此小道為報紙所悉。皇宮上鉤了，於是三十二歲的他，終於獲得他謀求一輩子未果的宮廷職務了。

　　莫札特一家原本就一直入不敷出，現在掙扎更如浪潮席捲而來。沃夫岡新工作的薪水半年才支付一次，而康絲坦茲無止境的懷孕，帶來無止境的疾病和無止境的賬單。沃夫岡無時無刻不努力賺錢，設法維持家計和照顧妻子，但一切並不順遂。當泰瑞西亞於1788年6月夭折後，事情又更加複雜。沃夫岡深受「陰暗想法」困擾，不久便寫出他令人縈繞腦海的《第40號交響曲》♪。同一個月，這位意志消沉的作曲家開始連連寫信向他愈縮愈小的朋友圈乞求金援。

噢天啊！——我簡直鼓不起勇氣
寄這封信……如此厚顏無恥地
向我唯一的朋友乞討。

——沃夫岡

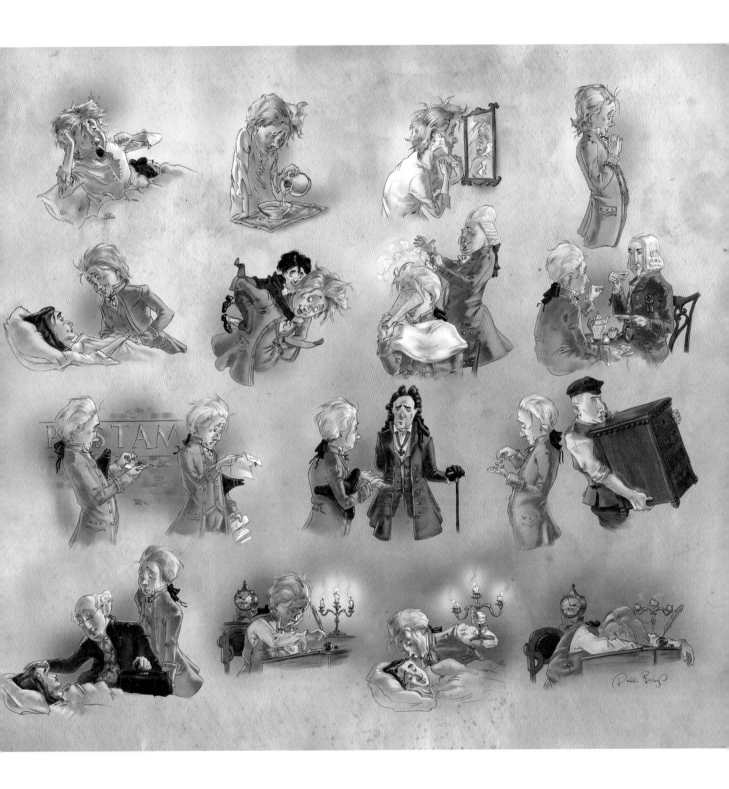

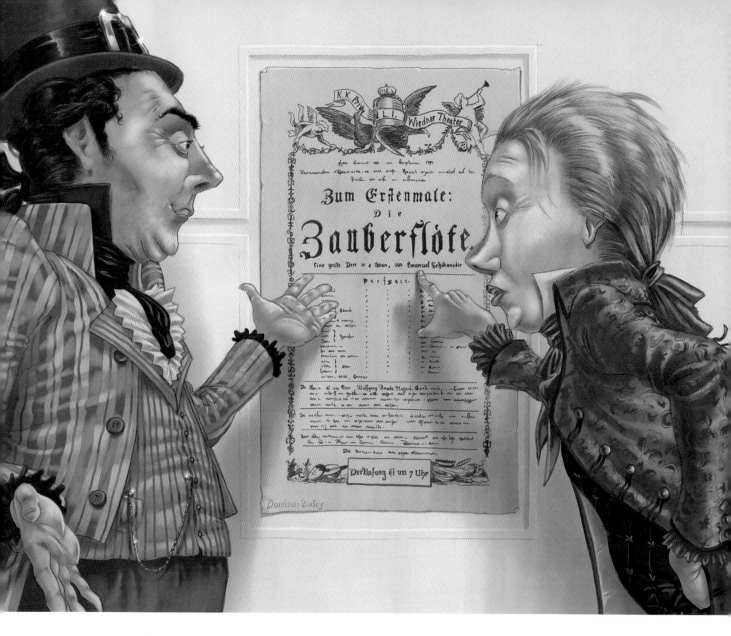

顛簸簸數年後，沃夫岡於1791年腳踏實地東山再起。他在寫《魔笛》
（*The Magic Flute*），一部截然不同、令人興奮的新歌劇。但在節目單上名
列伊曼紐爾·席卡內德（Emanuel Schikaneder）——《魔笛》的編劇、導演和主角
——之後，沃夫岡可不興奮。沃夫岡稍後會回敬席卡內德一個小玩笑。這段期間康
絲坦茲和卡爾待在巴登，那是維也納南方的溫泉水療勝地，而康絲坦茲在那裡懷了
第六個孩子（在此之前，安娜·瑪麗亞於1789年11月出生不久即夭折）。沃夫岡一
有時間就去探視。他心情愉快，為他在溫泉鎮交到的唱詩班指揮朋友寫了天使般的
〈聖體頌〉♪。

抓住——啵！啵！啵！啵！——
好多吻在你們身邊飛舞——
啵！——噢，還有一個，
休息過後搖擺起來了。

——沃夫岡

沃夫岡很想留在巴登陪卡爾和康絲坦茲，但他們只能以他的飛吻為滿足。沃夫岡被迫留在維也納，因為在寫《魔笛》期間，兩項重大的委託接踵而至——先是一首安魂彌撒曲，再來是為利奧波德二世的加冕典禮譜寫歌劇。在短短幾個月內寫兩部歌劇是艱鉅的任務，但沃夫岡勇於承擔。經過這幾年的教訓，他不會再任意拒絕工作了。何況，他現在有一家四口要撫養。1791年7月26日，康絲坦茲生下薩維爾，他們第二個活下來的兒子。

> 薩里耶利聚精會神地
> 聆聽、觀賞，
> 而從序曲到最後的合唱，
> 沒有哪支歌曲沒讚不絕口。
>
> ——沃夫岡

《魔笛》在1791年9月開演，旋即造成**轟**動。它不是在華麗的義大利歌劇院演出，而是在郊區，且完全用德語演唱。它的場景和特效耗資驚人的五千古爾登，包括一顆當代的熱氣球和一條巨蛇。沃夫岡帶他的岳母韋伯夫人、七歲的卡爾，和他斷斷續續的對手薩里耶利在他的個人包廂觀看。薩里耶利高聲歡呼，卡爾深深著迷。莫札特的音樂常被形容是童真與天才的動態對比——簡單到任何孩子都會彈，對專業表演者又難得不可思議。《魔笛》是宏偉又複雜的鉅作，既適合最優秀的鑑賞家，也能打動心裡的孩子。

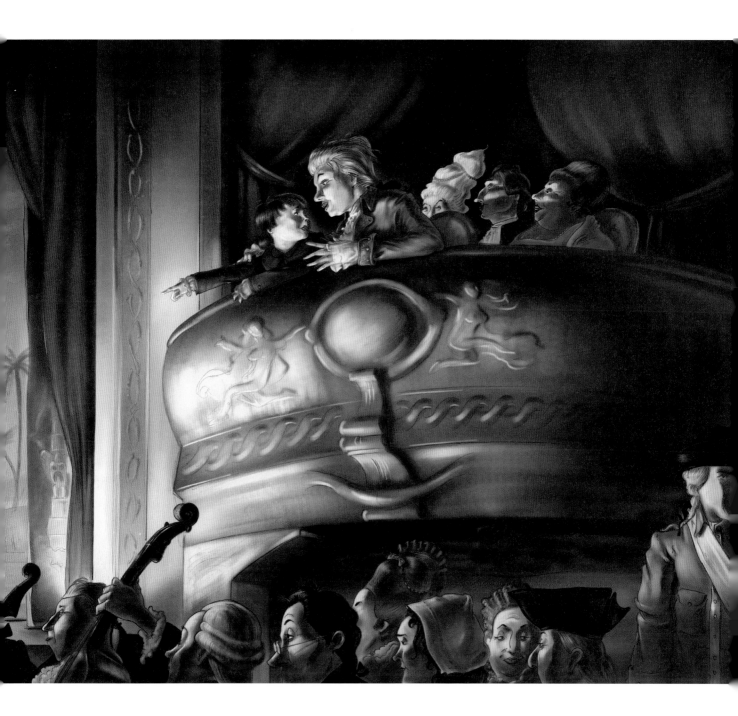

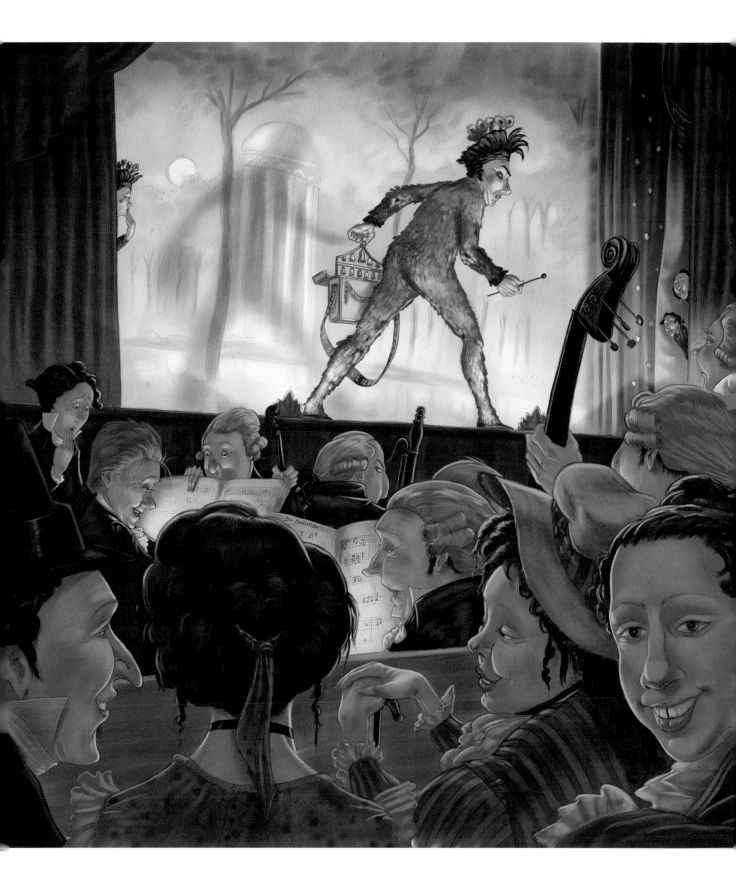

隨著《魔笛》愈來愈盛大成功，沃夫岡興高采烈地描述觀眾的認同。觀眾特別喜歡今天眾所皆知、劇中人物帕帕基諾唱的鐘琴詠嘆調。那個角色由本劇明星伊曼紐爾‧席卡內德飾演，但鐘琴其實是在舞台下由樂團成員敲奏。沃夫岡懷著愉快的惡作劇心情，決定戲弄席卡內德一番，向觀眾透露這個祕密。

帕帕基諾唱詠嘆調時，我來到幕後。
我心血來潮，決定自己敲鐘琴
逗觀眾笑……當席卡內德動作停頓，
我敲了一段琶音。他大吃一驚……
他敲了鐘琴，說：「閉嘴！」
大家都笑了……很多人這才知道
帕帕基諾不是自己演奏樂器。

——沃夫岡

帶卡爾去看歌劇時，他特別開心……
他的學校也許不錯，
可以為世界造就不錯的鄉巴佬！……
他那些壞規矩還是沒改……
更不喜歡學習，
因為他老是在花園裡閒晃，
早上晃五小時，下午晃五小時。

——沃夫岡

當1791年步入尾聲，莫札特一家展望未來。康絲坦
茲身體好轉，小薩維爾情況不錯，沃夫岡則積
極介入卡爾的學業。在拜訪過卡爾的校長後，沃夫岡決
定把兒子送去一所昂貴的寄宿學校，每年要價400古爾登
——快跟他以前在薩爾斯堡的薪水一樣了。這家人的生
活愈來愈優渥。

我難到沒說過，
這首安魂曲是為我自己寫的嗎？

——沃夫岡

小時候，沃夫岡在遊歷歐洲途中，差點因染上傷寒和天花而喪命，而終其一生，他的健康受到多場疾病嚴重削弱。到了1791年11月，沃夫岡病得愈來愈厲害，但他還有一首重要的安魂彌撒曲要完成。根據一位早期傳記作家的說法，沃夫岡曾預言般指出，這首安魂曲是為他自己的葬禮而作。這首告別作成為他最出色的代表作之一，且時常籠罩著神祕面紗，因為它的委託者是位神祕的陌生人。數年後，在一場爭奪所有權的訴訟中，康絲坦茲揭露那位神祕的陌生人是弗朗茲·馮·瓦爾塞格伯爵（Count Franz von Walsegg-Stuppach），身為貴族和業餘作曲人的他，喜歡佯稱別人的樂曲出自他手。

1791 年12月的頭幾天是好的開始，沃夫岡覺得自己情況不錯，可以出去走走。然後在12月4日，他的健康突然急轉直下。家人朋友齊聚他的床邊，而沃夫岡的小姨子蘇菲後來為莫札特一位早期傳記作者回憶事件經過。卡爾也忘不了父親狀況極糟、身體一側浮腫、癱瘓的樣子。但沃夫岡仍奮力寫完他的安魂曲，並指導一名弟子該如何完成。當醫生終於到來，治療卻讓情況更趨惡化，使沃夫岡陷入昏迷。他在隔天凌晨將近一點時過世，年僅三十五。

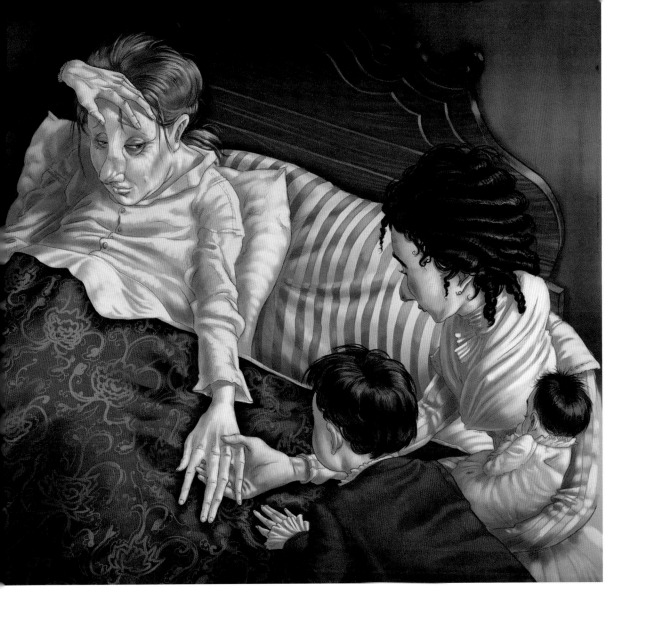

他最後的動作是試著用嘴
表達安魂曲裡打鼓的段落。

——蘇菲，莫札特的小姨子

In the presence of God,
the angels all play Bach.
But when they are alone,
I am sure they play Mozart.

KARL BARTH

在上帝面前，天使們會演奏巴哈。
但當祂們獨自聚在一起時，
我相信祂們會彈奏莫札特。

──卡爾·巴特

後記

沃夫岡·阿瑪迪斯·莫札特在1791年12月5日凌晨過世。他一輩子飽受重病摧殘，而他的死很可能是多種長期疾病併發造成，包括腎衰竭。

在維也納聖斯德望主教座堂舉行私人儀式後，他的遺體被送往聖馬克思墓園，未辦葬禮即葬在一座未做標記的墓中。這不是因為莫札特是貧民，而是因為維也納正進行改革，要讓過於擁擠的墓地變得更有效率、更衛生。公共墓地每十年會翻挖一次，挪出空間容納新的墓葬——這種措施讓莫札特失去永久安息之地。墓園距離鎮上有六公里遠，因此只有一小群人到場，包括莫札特長期的對手安東尼奧·薩里耶利。

1791年其實是莫札特最成功的幾年之一，但身為自由藝術家，他的收入波動劇烈，而莫札特一家並沒有為未來預做準備。年僅二十九的康絲坦茲得獨力撫養自己和兩個兒子。保存丈夫的遺作對他們最為有利，所以她親自監督莫札特作品的出版事宜。1809年康絲坦茲再嫁給丹麥外交官格奧爾格·尼庫勞斯·馮·尼森，他在康絲坦茲的幫助下，寫了莫札特最早的詳實傳記之一。

沃夫岡和康絲坦茲的兒子卡爾沒有遺傳到父親的音樂天分；不過他的弟弟薩維爾後來成為傑出的鋼琴演奏家，甚至把名字改成沃夫岡。但誠如蕭伯納所指出：「誰做得到莫札特兒子的期望呢？連莫札特本人也沒辦法。」

莫札特以獨立作曲家的身分開疆闢土，在通俗樂、交響樂、教會音樂，特別是歌劇等領域領導創新。有他鋪路，作曲家終於得到應有的尊重，被視為藝術家。他去世之際，並未呈現無人哀悼的天才的浪漫形象。光在布拉格就有四千人參加他的追思會。恰如其分地，他未完成的《安魂彌撒曲》在這場追悼他的儀式上首度演奏。

一聽說他年輕的朋友逝世，約瑟夫·海頓說：「未來一百年，不會再有這樣的天才現世。」說一千年可能也不為過。

大事記

1756

1月27日，薩爾斯堡安娜·瑪麗亞和李奧波德·莫札特生下約翰尼斯·克里梭托穆斯·沃夫岡努斯·西奧菲勒斯·莫札特。他在七個孩子裡排行最末，僅是第二個活下來的。

1760 4歲

沃夫岡8歲的姊姊南妮兒開始學大鍵琴。

1761 5歲

沃夫岡開始作曲，發現鍵盤上的音符「互相喜歡」。

1762 6歲

1月，李奧波德帶他兩個有音樂天賦的孩子到慕尼黑進行第一場盛大演出。9月，他們應邀赴維也納進帝國皇宮，沃夫岡在宮裡向當年還是孩子的女大公瑪麗·安東妮求婚。

1777 21歲

沃夫岡辭去在薩爾斯堡的職務。9月，他和母親啟程，到德國南部的宮廷謀求更好的職務。

1778 22歲

在曼海姆，沃夫岡愛上年輕女歌手阿洛伊西亞·韋伯。李奧波德命令妻兒前往巴黎，沃夫岡在那裡寫下偉大的「巴黎」交響樂（第31號）及出色的長短笛協奏曲。

1778 22歲

正當沃夫岡於巴黎漸入佳境，母親安娜·瑪麗亞在7月3日逝世。

1779 23歲

阿洛伊西亞·韋伯拒絕沃夫岡的示愛，他回到薩爾斯堡，無奈地接受宮廷風琴手的職務。

1781 25歲

沃夫岡永遠離開薩爾斯堡宮廷樂團，到維也納落腳，當自由作曲家。他和老朋友，剛搬來這裡定居的韋伯一家人同住，和阿洛伊西亞的妹妹康絲坦茲·韋伯日久生情。

1782 26歲

8月4日，沃夫岡和康絲坦茲·韋伯在維也納聖斯德望主教座堂完婚。

1783 27歲

6月17日，沃夫岡和康絲坦茲的第一個孩子萊蒙特·李奧波德出生。夫妻倆到薩爾斯堡拜訪李奧波德和南妮兒，沃夫岡的C小調「大彌撒」也在那裡首度演奏。回到維也納，他們得知小萊蒙特已經過世。

1784 28歲

9月21日，沃夫岡和康茲坦茲的第二個孩子卡爾·托馬斯出生。

1784-85 29歲

這是沃夫岡最成功的時期，有開不完的演奏會，也得到大眾和作曲家同儕的讚譽。1785年2月至3月，沃夫岡創作出偉大的鋼琴協奏曲第20、21、22號。

1786 30歲

代表作繼續問世，沃夫岡的《費加洛婚禮》在維也納首演。這部創新的歌劇「簡直是新的戲劇類型」，雖然一開始不算成功，後來卻被公認為史上最偉大的歌劇之一。

1763 7歲
李奧波德決定帶全家人周遊歐洲和英國。

1764 8歲
在倫敦，李奧波德生病了，而8歲的沃夫岡找到安靜的事情做，寫下他第一首交響樂。

1766 10歲
1766年11月，經過近三年半的遊歷，莫札特一家回到薩爾斯堡的家。

1768 12歲
沃夫岡寫下他的第一部歌劇《裝瘋作傻》（後來他將讓這種歌劇自成專屬於他的一類）。

1769 13歲
沃夫岡首次獲聘（但沒有酬勞）為薩爾斯堡宮廷樂團的小提琴手和第三指揮。

1773 17歲
李奧波德和沃夫岡赴維也納，企圖為沃夫岡謀得皇宮職務而未果。回到薩爾斯堡後，沃夫岡寫下第一首交響曲鉅作：第25號。

1770 14歲
在羅馬，教宗克勉十四世冊封沃夫岡為金馬刺勳章爵士。榮耀延續到波隆那，沃夫岡成為知名的愛樂學院最年輕的音樂家。

1769 13歲
12月，李奧波德和沃夫岡啟程前往義大利，他們在1770到1772年間將三度赴義大利巡迴演出。

Wolfgang Mozart

1787 31歲
追求宮廷穩定職務追求了一輩子，沃夫岡終於在維也納獲得「帝國室內樂作曲家」的兼職職務。

1788 32歲
因健康和財務問題，沃夫岡「備受陰暗想法困擾」。夏天，他寫下最後三首交響樂，包括令人縈繞腦海的第40號交響曲。

1787 31歲
4月，16歲的貝多芬來到維也納請莫札特授課。5月28日，李奧波德·莫札特過世。

1789 33歲
健康問題繼續困擾沃夫岡和康絲坦茲。讓情況雪上加霜的是，與土耳其人的戰爭降低了維也納對沃夫岡音樂會的需求，使他寫了一堆信向朋友求援。

1791 35歲
11月底，沃夫岡的健康急轉直下，而他心急如焚地工作，要完成一首安魂彌撒曲的委託

1791 35歲
沃夫岡致力譜寫他的最後一部歌劇《魔笛》。《魔笛》在9月首演立刻造成轟動，之後也成為他不朽的代表作之一。

1791 35歲
7月26日，沃夫岡和康絲坦茲的最後一個孩子弗朗茲·薩維爾出生。六個孩子之中，他僅是第二個熬過嬰兒期活下來的。

1791 35歲
12月5日凌晨，沃夫岡·阿瑪迪斯·莫札特與世長辭。

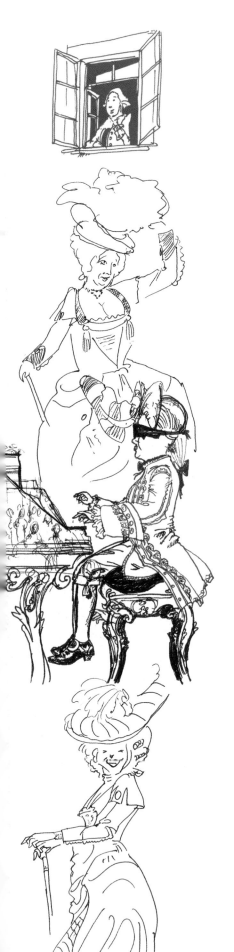

圖解
真實的莫札特：30首樂曲＋書信＋漫畫，讀懂他的一生傳奇

2021年10月初版　　　　　　　　　　　　　　　　定價：新臺幣420元
有著作權・翻印必究
Printed in Taiwan.

繪 著 者	Donovan Bixley	
譯　　者	洪　世　民	
叢書主編	李　佳　姍	
校　　對	陳　佩　伶	
內文排版	朱　智　穎	
封面設計	王　瓊　瑤	

出　版　者　聯經出版事業股份有限公司
地　　　址　新北市汐止區大同路一段369號1樓
叢書主編電話　（02）86925588轉5320
台北聯經書房　台北市新生南路三段94號
電　　　話　（02）23620308
台中分公司　台中市北區崇德路一段198號
暨門市電話　（04）22312023
台中電子信箱　e-mail：linking2@ms42.hinet.net
郵政劃撥帳戶第0100559-3號
郵撥電話　（02）23620308
印　刷　者　文聯彩色製版印刷有限公司
總　經　銷　聯合發行股份有限公司
發　行　所　新北市新店區寶橋路235巷6弄6號2樓
電　　　話　（02）29178022

副總編輯　陳　逸　華
總　編　輯　涂　豐　恩
總　經　理　陳　芝　宇
社　　長　羅　國　俊
發　行　人　林　載　爵

行政院新聞局出版事業登記證局版臺業字第0130號

本書如有缺頁，破損，倒裝請寄回台北聯經書房更換。　　ISBN　978-957-08-6037-5 (平裝)
聯經網址：www.linkingbooks.com.tw
電子信箱：linking@udngroup.com

國家圖書館出版品預行編目資料

真實的莫札特：30首樂曲＋書信＋漫畫，讀懂他的一生傳奇/
Donovan Bixley著．洪世民譯．初版．新北市．聯經．2021年10月．136面．
21×26公分（圖解）
譯自：Mozart: the man behind the music
ISBN　978-957-08-6037-5（平裝）

1.莫札特（Mozart, Wolfgang Amadeus, 1756-1791）　2.傳記　3.漫畫

910.99441　　　　　　　　　　　　　　　　　　　110015926